U0007966

安藤雅信的
創作之道

安藤雅信
著

褚炫初
譯

háp-chok-siā

第三章 由外而內的對話

前言

我的興趣很廣，不只是藝術、包括音樂、時尚，對什麼都感興趣，因此常被父親叨念：「你啊就是因為屬雞，才會喜歡這裡沾沾那裡碰碰，做什麼都是半吊子。」我的確沒有出眾的才華，也缺乏努力鑽研的耐性，正如父親一直以來對我的評語，就這樣東摸摸西摸摸活到了六十歲。儘管想要反省，但個性畢竟是天生，反省也徒勞，我甚至認為：「等等，就算什麼都半吊子，累積了幾十年下來，不也聚少成多了嗎？而且如今這個時代，模稜兩可、似是而非也不見得是件壞事吧。」想通以後，我便將自己這一路上迂迴曲折，包含了工藝以及所有對於藝術的思考，做了一個總結。

我會開始這麼思考的契機，源於讀了一篇日本樂評家中山康樹的評論，寫的是我從高中時期就很喜愛的美國爵士樂小號演奏家邁爾士‧戴維斯（Miles Dewey Davis III）。中山康樹在文章中利用一張圖表，將爵士與搖滾樂的歷史時間軸並列，同時以黑人運動極其盛行的一九六八年前後為分界，由此可以一目瞭然的看出，邁爾士‧戴維斯的樂風，是在什麼時候跨越了不同的音樂類別。這張圖表揭示了既不屬於爵士樂、亦不屬於搖滾樂，

無法被定義的藝術家邁爾士，開始將電音融入爵士樂的來龍去脈。這個事實對過去認爲他突然的轉型是迎合流行的我，帶來極大的衝擊。在那個時代，原本壓抑的社會框架已被一股強大的力量衝破，年輕人與公民逐漸取得了主導權，人與人之間橫向的連結、以及許多渾沌、不拘泥於歸屬與形式的人事物，有效的爲新舞台揭開了序幕。對於七〇年代正處於青春期的我來說，儘管見證了橫向跨界百花齊放的起始，還有其後與商業利益的相互糾結，不過因爲嚮往六〇年代那股狂潮的餘韻與餘味的記憶，已刻印在我的腦海裡，即便到如今，我仍對打破疆界充滿期待，並且試圖把它正當化。

雖說我這個什麼都沾過一點邊，但我主要的工作畢竟還是做陶。一般對從事陶藝工作的人，都會稱之爲陶藝家，但我總對這稱謂感到很不自在，所以自稱是陶作家。代表我既不屬於陶藝圈，也不屬於藝術界，只是一個做陶、燒陶的創作者，這立場有點微妙。但也讓我看清一些事，在陶作家的身邊，有些看似不相干的存在，例如音樂、時尚，還有藝術，都是互相有所關聯的，爲了證明並且實踐這個想法，我從一九九八年開始經營百草藝廊直到現在。作爲藝廊經營者，這些年來我策展從不設界線，但是回首過往二十年，我挑選的無論是作品的藝術性還是創作者的意圖，都帶入了一些來自其他領域的元素，我也在它們之間發現了一些共同點，那正是我想要傳達的訊息。

第一點是，我想改變人們對工藝固有的價值判斷。當代藝術與工藝之間存在著巨大的鴻溝，為了弭平這個差距就要將其他領域的元素帶進工藝，使其蛻變為自由度更高的形式。我認為這點至關重要。因此我挑選的並非只是走在前面的前衛藝術家，而是不在乎手工藝與藝術之間藩籬的創作者。然而，也許這個想法還無法獲得大眾理解，至今日本對於工藝的價值判斷尚未產生太大變化。這是因為即使到現在，人們對於明治時代的萬國博覽會、二戰後的陶藝創作熱潮那種「重振舊日雄風」的期待，依然根深蒂固。試圖要改變工藝界的價值觀，是我的自以為是，走出這個世界腳踏實地的搬石砌牆，才是百草藝廊該扮演的角色，也是我創作的態度。不知不覺的，雖然志趣相投的人很自然地聚集在一起，經由「生活工藝」相互連結，但在這過程中養成了我從外部洞察的習慣，看的不是昔日工藝的繁盛，而是尋獲創作的初心與工藝之所以存在的根本意義。我發現如果不要站在對抗工藝的角度，而是回到初心去探索，看見的就不僅是身為陶藝創作者的個人表現，同時還潛藏著與社會拉扯的矛盾，要持續下去才能確立自己的理念。特別是大正與昭和初期的個人陶藝家，創作思考極為深厚，具有當代也適用的開創性以及先見之明，然而這些理念卻都無法持續到今日，實在令人惋惜。如果要將這種思考延續下去，便不能只關注工藝的縱深，還需要建立與當代藝術、設計，以及

古器物等領域橫向交織的寬廣視野，才能讓過往的理念在今日更具生命力。

還有，不只是關注個人創作者的陶藝，日本最大的陶瓷產地美濃存在著各種與陶瓷相關的行業，如果把那裡也當成橫軸的一部分，秉持初心專注研究的話，應能看見不同面相。總而言之，我認為自己的立足點是穿梭於工藝界裡外，還有從橫向綜觀連結，今後希望也能持續下去。

第二點是，如何克服長久以來面對西洋文化會感到自卑這個課題。儘管在二戰後二十年出生的世代，嘴巴上都說「我們已經不會自卑了」，但我認為事實並非如此，只不過大眾沒有自覺。到現在還是有人對於酷日本[1]這種日本文化的特殊性，是否獲得歐美認同而患得患失，還有日本人至今仍滿足於加拉巴哥化[2]的狀態，便是最好的證明。此外，被公認是日本固有文化的工藝，也殘存著濃厚的自卑感。

很久以前，我去參觀福岡縣宗像大社策畫的國寶展，其中展示了許多國寶級的陶瓷文物。然而當時被列為國寶的陶瓷竟然只有十四件，令我感到很不可思議。在那些被視為國寶的藝術品當中，有八件來自中國唐代、一件來自朝鮮半島，還有五件是日本。而可以視為國寶的宗像大社的收藏、繩文維納斯[3]、火焰型土器[4]，則被歸納為歷史文物。身為日本人的我們，明明從來就不會將藝術品與歷史文物分開來看，卻在那裡做了區隔，只選了十四件當

※譯注1 日本政府透過動漫、飲食等文化內容推廣國際形象的政策。

※譯注2 Galápagos，日本商業用語，意指日本企業僅追求滿足內需，形成宛如加拉巴哥群島般封閉的生態系，失去國際競爭力而出現被淘汰的危機。

※編注3 日本繩文時代中期製作的土偶。身形圓潤，有著像孕婦般突出的肚子與臀部，故被稱作「維納斯」。

※編注4 火焰型土器是日本繩文土器中最具裝飾性的器物。其把手的裝飾看起來像熊熊燃燒的火焰，因而得名。

成藝術品，這不就顯示出面對西方文化的自卑嗎？藉由十四件能讓歐美人士接受、可看性十足的工藝品，來與西方藝術相抗衡。然而這十四件作品卻只能反映出部分日本人的審美觀，明顯的不合時宜。連國寶的選擇上都陷入崇洋意識的「攘夷」，與為了引進文明而「開國」的自相矛盾，讓我對西方藝術的影響力感到震驚不已。我認為自明治時期以來這種矛盾的反動驅使了藝術工藝的加拉巴哥化，因而養成日本人「反正外國人也看不懂」自鳴得意的習慣。包括我自己，過去也曾將西方藝術概念奉為圭臬，是被充滿矛盾的明治政府調教出來的學生。在面對西方時，我同樣擁有日本人加拉巴哥化的美學意識所引發的優越感，到了國外便想要盡量宣揚日本文化的特殊之處。要說面對西方文化時沒有自卑感，還真沒有資格。

從此我開始避免拿西洋與日本做比較，而是展開追尋能夠融合、折衷的方法論。這樣不僅可以建構生活工藝發展的方向性，也是不斷跨越領域的我，應該要走的道路。我個人的目標是希望超脫日式或西式，成就一種極致的融合東西方的飲食，正如就算再過一百年，應該也不會在日本消失的「紅豆麵包」這樣的文化形態。西元一八七四年，日本人不用當時物以稀為貴的麵包酵母，改而採用容易入手的清酒酵母讓麵團發酵，融合了和菓子的傳統技法做出了紅豆麵包。由於它沒有去隱藏矛盾，而是在融合兩者的生活智慧

中誕生，紅豆麵包因此得以在社會上紮根。對於自己的創作，還有在藝廊策畫的展覽，我都期盼能像紅豆麵包一樣，把生活當成關鍵字，用嶄新的折衷方案來確立路線。

過去的我有時會站在日本的立場，有時又以西方藝術的觀點摸索著「藝術為何物」，直到一天有人對我指出：「安藤先生的特徵，就是模稜兩可的態度吧。」於是我便擅自以正面的角度接受了他的說法，並且以此作為自己創作的態度與立足點。我認為模稜兩可不是優柔寡斷，而是願意讓心保持打開的狀態。本書記錄了我作為一個生活者的基本態度以外，在創作者、溝通者、使用者各種角色之間轉換、來去不同領域的所見所聞。書中對談的對象，都是我從不同領域邀請而來，每位各有其迂迴曲折之處，廣義來說都與藝術有關，感謝他們留下許多打動人心的話語。我的「模稜兩可」之道還很青澀，距離紅豆麵包那樣的完成式尚有一大段距離，因為與外界的連結才獲得力量，希望此書能帶給有志投身工藝與藝術，或是生活工藝的人，一點微不足道的參考。

一

模稜兩可的創作旅程

模稜兩可的起始

雖然進入了藝術大學的雕塑系就讀，我對製作裸體雕像總會感到哪裡不對勁。我曾以為如果模特兒是年輕女性說不定就會產生幹勁，因而偷偷溜進高年級學生的教室，即便如此，還是沒有產生想製作塑像的渴望。當時，全國各地的街頭都開始設置裸體雕塑，公家單位似乎將其視為文化的表現。如果將它們設置在歐洲石造建築所建構的街廓我能理解，但與日本木造房屋並列讓我無法認同，於是我開始思考日本人製作裸體雕像的動機，以及日式的情色主義到底為何。日本的隔間與拉門讓房間無法完全保有隱私，男女共浴的歷史也十分悠久，到不久以前還認為穿著浴衣等同於赤身露體等，這些才屬於日本的感官世界。我認為無論從哪方面來看，裸體雕像都不符合日本人的審美觀。這種不自在的感覺不斷累積，於是我從大三開始，選擇了在當時很流行、看起來很酷的抽象雕塑課程，而不往具象的形式去表現。我本以為就像禪寺裡的枯山水庭園一樣，抽象的方式更具有日本特色，但我的靈感抽屜卻還是空空如也，只能創作一些概念性的作品。

由於我的老家多治見是陶瓷產地，因此對於大學裡看來人人樂在其中的

陶藝社，其實還蠻感興趣。然而在七〇年代，有志走純美術路線的人一旦染指工藝，很容易就會被認爲「那傢伙終於也要撐不下去了……」。所以我總是匆匆而過，不敢正眼看陶藝社。

學校畢業沒多久，在近代美術館的工藝館看到「八木一夫※1展」，爲我打開了過去緊閉的工藝大門。善用材料魅力的燒製雕塑散發的豐沛表現力，讓我深受衝擊，那種既不抽象亦非具象的展現，不正是屬於日本的雕塑嗎？我這才發現從前無論在多治見還是大學裡，一直被我忽略的陶藝有多迷人。彷彿是在村裡繞了一大圈，最後抵達的卻是家隔壁的窯廠，我終於察覺因爲太靠近而不自覺保持距離的東西其實多有價值。帶著在學校沒有認眞打好基礎的懊悔，我進入多治見的陶藝學校，從器物的基礎開始學起。

八〇年代初期的日本陶藝，無論傳統派或者創新派都已經蓬勃發展了好一陣子，這跟戰後沒多久在法國舉辦的「日法交換美術展」※2中，陶藝被選爲代表日本的藝術也有關係。陶藝家各個自信滿滿，認爲這是日本孕育出的當代藝術，同時跨越藝術與生活兩個領域的陶藝家很多。差不多在同一時期，《美術手帖》※3出了一本以黏土作品爲主題的增刊特輯、西武美術館舉辦了「辻清明※4展」等等，對於陶藝的最前線說不定也可以納入藝術範疇的期待越來越高漲，大環境看起來充滿了各種可能性。

※編注1 八木一夫（一九一八—一九七九年）出生於京都，日本陶藝家，戰後成立前衛陶藝家團體「走泥社」，發表無器物機能的「物件燒」，確立當代陶藝的新造型領域。

※編注2 辻清明（一九二七—二〇〇八年）日本陶藝家，出生於東京，以表現「明亮的侘寂之美」為目標。

不知不覺中，我遺忘了曾讓我沉醉其中、想要製作日常器物的初心，反

而開始創作起追求自我表現的藝術陶藝。開始學做陶還不到一年，我的處女

作入選了「日本陶藝展」*5的前衛部門並被展出。看完展覽，我抱著對傳統、

前衛、實用這個分類制的迷惘離去。

*1 八木一夫展──一九八一年，東京國立近代美術館工藝館。

*2 日法交換美術展──一九五〇年，「日本現代陶瓷展」到法國巡迴。

*3 《美術手帖》增刊特輯──《材料與表現・陶藝──土與火的造形》，美術出版社，
一九八二年。

*4 辻清明展──一九八二年，西武美術館。

*5 日本陶藝展──每日新聞社主辦的比賽。過去朝日、每日、中日三家報社主辦的陶藝
比賽，被認為是陶藝家鯉躍龍門的方式，如今只剩《每日新聞》持續主辦。

探見主幹

我將一株葉子形似小嬰兒手掌的色木槭（Acer mono）從花盆移植到土裡，結果它卻失去了活力，葉子很快就掉光，接著從樹幹下方冒出新芽，後來竟然長成一棵紅楓樹（Acer palmatum）。我除了對色木槭原來是嫁接在楓樹上的事實感到吃驚，也因而認知到嫁接的接穗有多脆弱、以及由種子萌芽的生命力有多強悍。同樣的關係也適用於文化，將明治時代引進的西方文明嫁接在日本的工藝上，成為當代的藝術工藝。從這個角度來看，便很容易理解枝葉是如何生長。

日本陶器始於沒受過外來文化影響的繩文土器，之後每當有新文化從其他大陸傳來，便日益苗壯，假使把「陶器」視為樹木的主幹，那麼明治時期的文明開化※1，便是一種嫁接，開枝散葉後形成了「工業」與「陶藝」。瀨戶和美濃地區的工業化以製造瓷器為主，從做陶器轉型的業者與後來加入的新手考慮到效率問題，開始分工並發展至今。在這背後，工匠磨練出來的手藝被機械所取代，一些難以符合工業化追求量產與經濟效益的技術，則被遺忘。另一方面，有些窯廠並沒有轉向生產瓷器，而是繼續做陶。工業化的浪

※譯注1　指明治時代西洋文明傳入日本後，引起社會制度、產業乃至於文化上出現巨大轉變。

潮是強大的，我認爲爲了保存手工藝而興起的民藝運動以及之後的陶藝風潮，在它的背後除了傳統手工藝的振興，還包括讓分工化的陶瓷業回到一貫生產的作業模式。明治時代後誕生的陶藝家們，在全球各地的古老陶器中找出被遺忘的技術，並努力活用在自己的作品中，希望將其傳承下去。

美濃窯雖然是全國陶瓷工業化程度最高的產地，所幸有加藤土師萌和日根野作三[*1]等大師針對設計、陶瓷與整個產業的理念，在當地進行指導、向下扎根，手工藝的文化因而得以保存。

正如濱田莊司所言，「日本陶瓷器有百分之八十出自日根野作三[*2]的設計。」曾在美濃、瀨戶、常滑、信樂與京都等陶瓷產區進行指導設計的日根野作三，爲日本陶瓷業帶來的影響尤爲深遠，因此許多陶藝家才得以發光發熱。

多治見市所在的東美濃地區，打從彌生時代至今都是日本最大的食器產地。我的家族是美濃燒的批發商，自小就會被帶去窯燒（這個地區對於製陶工廠的俗稱），去看產品集中出貨的現場。正所謂「一分錢一分貨」，美濃生產的陶瓷單價被壓得很低，不削價便無法在以幾圓幾角爲單位的分工體系中存活下來。我曾認爲這是個失望比希望要多的行業，直到遇見一些因爲喜愛陶藝與陶瓷器、從外地移居過來的人們，他們與我一起到舊窯址散步、傳授我製作各種器物的入門，多虧如此，我才得以從不同的觀點看待這個陶瓷產地。

明治時代之後，一直朝著工業化邁進的美濃窯，仍勉強殘存著一些以手工製作的老師傅，在了解製作實用陶器的工匠們的創意巧思後，我也逐漸對器物產生了興趣。

這時候的我，已對前衛陶藝失去了興趣。這可能是我在「日本陶藝展」上會感到有哪裡不對勁的原因。

*1 加藤土師萌──一九○○─一九六八年，生於瀨戶市。昭和初期在岐阜縣立陶瓷研究所工作。後來因彩色瓷器的創作被認定為人間國寶（重要無形文化資產保存者）。

*2 日根野作三──一九○○─一九八四年，生於伊賀市。日本陶藝振興會的指導員，他到最後都持續獨自在地方指導設計。尤其特別憂心美濃地區的傳統手工藝消失，因而成立了小谷陶瓷研究所，培育年輕的藝術家與技術人員。

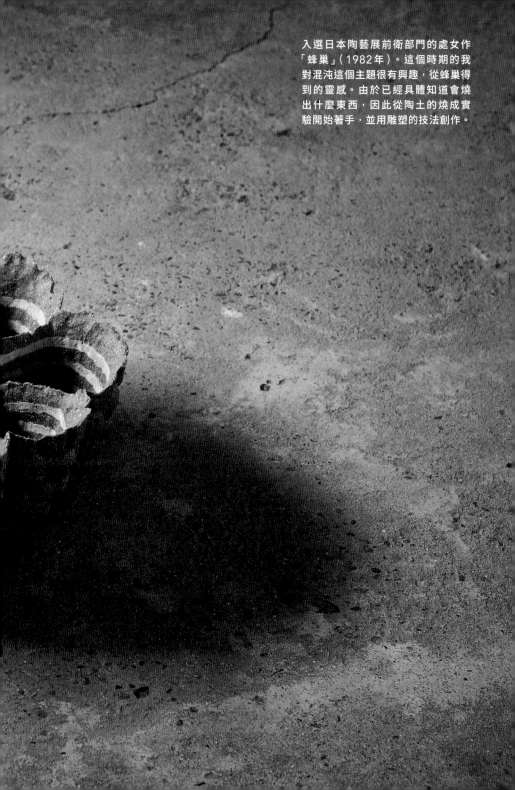

入選日本陶藝展前衛部門的處女作
「蜂巢」（1982年）。這個時期的我
對混沌這個主題很有興趣，從蜂巢得
到的靈感。由於已經具體知道會燒
出什麼東西，因此從陶土的燒成實
驗開始著手，並用雕塑的技法創作。

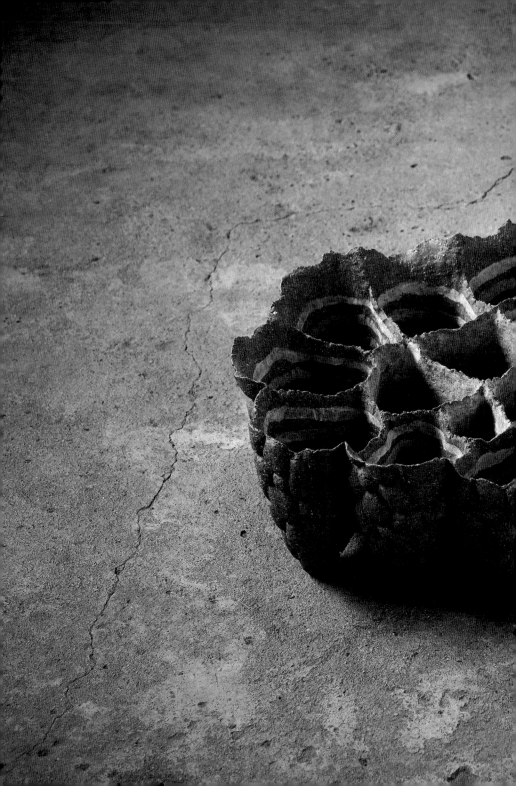

實用工藝與當代藝術

身為創作者，我在二十五歲到三十歲那幾年，在陶藝與當代藝術之間來回擺盪，為了想多理解這個世界而去美國旅行。抵達美國最想一睹為快的，就是底特律美術館舉辦的「原始主義展」※1。這個展試圖探究畢卡索等藝術家如何受到原始藝術的影響，不是以西方藝術為主的策展方向吸引了我。

我在紐約待了兩個月，四處走訪當代藝術的最前線。其中印象最深的，是紐約現代藝術博物館（MoMA）的日本展區，那裡展示了民藝作品、勾在身上用來懸掛隨身物品，名為「根附」的小物件，以及北大路魯山人的工藝作品。當我看到那些作品的瞬間，腦中湧現「欸，這是代表日本的藝術嗎？」的念頭，同時也感到肩膀上的重擔終於卸下的輕快。就像「原始主義展」的內容，雖然多少帶著先進國家居高臨下的優越感，但是它將視野拓展至藝術以外的範疇，選擇展示的是實用工藝而非鑑賞工藝作品，而這正是日本真實的樣貌，令我滿心歡喜。在那三個月的旅途中，原本我應該很熟悉的日本，卻在各個層面上都離我越來越遠，讓我想趕快去拉近這段距離。我認為如果不學習除了工藝以外，還有佛教、道教等等代表日本的文化，建立身

※譯注1 展覽全名為 Primitivism in 20th Century Art：Affinity of the Tribal and the Modern。

為日本人的自我認同，就無法向往下一步前進。所以我一回國，就開始學習被認為是日本文化總和的茶道。

茶道包含了藝術、工藝、園藝、書法、花藝、料理等多種要素，並且將其融合成為一種美學的形式，以接待客人的茶事與茶會的方式展現。在日復一日的練習中，時而是主、時而為客，學習準備茶事期間每個不同的階段。[*1]

茶道衍生自禪宗提倡的修行本在生活，透過反覆的練習達到潛移默化成為身體的一部分。當這一連串準備茶事的流程熟練至不假思索、隨心所欲的程度，心中雜念會消失，便能五感清明、見微知著。如果將茶事流程拆解來看，可以發現其中包含了空間藝術、時間藝術、概念藝術等，與當代藝術極其相似的各種元素。

反過來說，藝術與茶事的目的性不同，難以互相比較，但相較於西方藝術是以「創造」方為主體的文化，茶道是以一種著重「使用經驗」，或者「嫻熟」[*2]的被動文化。柳宗悅[※2]曾說，器物有被製造出來的上半生，以及被使用的下半生。因此在製作茶具時，必須要連同它們往後被欣賞、被使用、被思考的下半生也一併考慮進去。彷彿事先預見未來還有其他用途那般，下半生的可能性越豐富，就越能被視為是一件好作品。

鑑賞工藝與實用工藝的不同之處在於，前者並不會對作品的下半生事先

※編注2 柳宗悅（一八八九─一九六一年），日本宗教家、哲學家、工藝研究家。在古董市集發現日常生活器物之美，經過研究後提出「民藝」一詞，一九三六年於東京開設日本民藝館，向一般大眾介紹「民藝」的概念」等等，一連串活動被後人稱為民藝運動，柳宗悅更被稱作「民藝之父」。

進行想像。不過現今的當代藝術，體驗參與式的作品越來越多，我開始認爲這應該也可視爲一種「欣賞、使用、思考」的下半生形態。如果連作品的下半生也考慮進去，西方的當代藝術與東洋的實用工藝，也許在某種層面上其實很接近。[3]

*1 茶事——日本固有以茶接待客人的宴席形式。茶事的前半部「初座」是懷石料理與在爐裡燒炭等儀式，餐後移步至室外稍事休息；茶事的後半部「後座」再提供濃茶與淡茶。全程大約需四個小時，後座一開始提供的濃茶爲茶事中最爲重要的部分。

*2 〈作品的下半生〉——一九三二年，出自《茶與美》，柳宗悅，乾元社，一九五二年。

*3 體驗參與式作品——詹姆士・特瑞爾（James Turrell，一九四三年—）的作品等（請參閱第二十四頁），與對觀者提出行動上的指示來完成作品的互動式藝術不同。

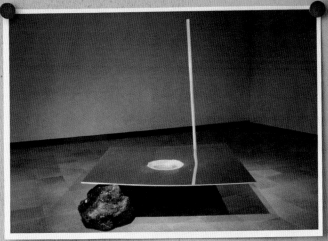

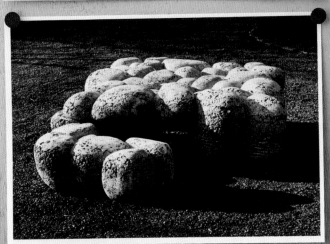

上：「古池與青蛙躍入之水聲」（1984年）
下：「翻山越嶺而來」（1985年）
探索當代藝術為何時期的作品。我將其稱
之為立體作品而不是雕塑，試圖以此掙脫
過往的慣性。

當代藝術與茶道

我一直覺得當代藝術與茶道有其相似之處。在直島與越後妻有的詹姆士・特瑞爾作品中，可以獲得與茶室近似的光影感知體驗。明明剛開始是伸手不見五指的黑暗，隨著時間流逝，舞台（直島「南寺」）卻逐漸顯現；透過天花板設置的開口與角度，讓隨處可見的天空有如脫胎換骨般的成為畫框裡的景致（越後妻有「光之館」）。特瑞爾的作品並非搬弄視覺的魔術，而是藉著與作品邂逅，進而打開人們內在的潛能，從中獲得特別的體驗。

在茶道的茶事中，前半場品嘗了懷石料理、稍事歇息後下半場再次入席品嘗濃茶時，也能帶來類似的體驗。調整過擺飾的茶室充滿茶香刺激嗅覺，開始沖泡濃茶的當下，勺子觸碰竹蓋發出的聲響讓意識覺醒。接著捲起茶室窗外的簾子，空間頓時由陰鬱轉為明亮。在嗅覺與聽覺一起接受刺激的同時，室內猶如沐浴在鎂光燈的照射下令視覺甦醒過來，客人的注意力一下子都被集中在沖泡濃茶的儀式上。

隨著簾子捲起而轉亮的茶室，被茶釜煮水發出宛如噪音音樂的聲響所佔領，滾水聲持續了一陣子，當耳朵差不多快要習慣的時候，主人在釜裡添了

一些水，噪音嘎然而止，時間瞬時停擺，驟然降臨的寂靜中聽覺被喚醒，茶室外原本聽不見的聲響湧入，客人的聽覺有如重生後初次聽見聲音般的靈敏。這簡直就像美國作曲家約翰・凱吉刻意不彈奏鋼琴的演出，他上台後枯坐在鋼琴前四分三十三秒便關上琴蓋下台，欣賞這首名為〈4分33秒〉的經[*2]驗與此十分相似。

我認為「物派」[*3]的概念與茶室在思想上也有其相似之處。菅木志雄的作品將未經加工的自然材質與剩餘的木料重新排列組合，透過建立兩者之間的關聯性打造出新的場域，這些作品旨在令觀者意識到，自己曾經視而不見的物質。茶道的中心思想是「隱於市的山居」，數寄屋建築[※1]是利用隨意散落在屋外粗壯的圓木與竹子等材料建造的簡陋房舍。茶室以各種不同的材料重新組合，搭建出一個中性空間。在這樣一個空間內舉辦茶事，隨著茶道具等器物的置換，享受場域產生的質變。與其說茶室是一棟建築，不如說它更像是一個裝置作品，由場域、物件與人交互作用完成。

無論是特瑞爾或凱吉，都受到了禪宗的影響，菅木志雄則留下類似佛教書籍的文章。他們的作品反映出東洋文化，近似修行體驗與佛教思想。如果說茶事的流程架構是千利休制定的，那麼我認為他也堪稱是那個時代的當代藝術家。我原本認為自己對佛教與藝術產生興趣很不錯，但越是想要用腦袋

※譯注1　一種日式建築樣式，融合了茶室的建築風格。

去理解，便越是感到痛苦迷惘。於是我決定無論如何先起而行之，幾年後成立了「胡亂座」這個茶事團體，開始藉由茶會進行當代藝術的表現。

*1　類似的體驗——茶事透過味覺、嗅覺、聽覺的表達具有連續性且效果顯著，特瑞爾與凱吉的作品雖然較為片面，但因為抓住了精隨亦有其成效。

*2　約翰・凱吉——（John Milton Cage Jr.，一九一二─一九九二年），美國音樂家、作曲家。

*3　物派——一九六〇年代末期七〇年代初期在日本藝術史上發生的重要藝術流派。一些藝術家嘗試用木材、石材、紙與鐵等幾乎未經加工的中性媒材作為表現，藉此打開主體與客體的隔閡，自由探索與「物質」之間的關係。（出自「artscape」藝術情報網站）

當夕陽射入一直處於幽暗狀態的茶室，灑落在菅木志雄作品上的瞬間，令人感受場域產生了質變。不僅是物與物的關係，就連物與光影、聲響等等的關係都為觀者帶來刺激，願人們能到茶室體驗當代藝術之美。

隧道之中

多治見沒有大學，畢業後回到故鄉的都是繼承家業的長子。在那兒找不到搖滾咖啡館、爵士咖啡館、二手書店這類非主流的店家給不用負責任的小兒子流連，我總是非常渴望次文化的薰陶。

高二那一年，《太陽》月刊讓我對日本文化產生悸動，也打開了聆聽日本搖滾樂的耳朵，並開始覺得「日本這個國家還不至於沒救」。一直到昭和時代快要結束那陣子，大多數的日本人還懷抱著因為明治開國與二戰戰敗對西方國家的自卑感，以及為了與這種自卑相抗衡而產生的纖細又特殊的審美觀，一種認為外國人才不會懂的優越感。如果是現在也許根本不會成為話題，但在七○年代，搖滾樂是否該用日語表現的問題，大眾輿論可是討論得相當認真，佔據不少報刊的版面。這場意見之爭是由主張要打入國際樂壇，英語歌詞便不可或缺、如此才是正牌搖滾樂的英語派；以及認為就算是旋律與節奏難以合拍，也應該用日語表現的日語派，兩者之間的分歧，在當年可是僵持不下的大問題。

旅美回國後三十歲前的我，分別在銀座與神田租了藝廊，舉辦過三次當

代藝術的個展。這幾個展覽的共通點是以亞洲文化的根源為主題，然而在消化不完全、概念也未臻成熟的情況下，作品並不穩定，無法創造出自我風格的輪廓。在同一個時期，我仍持續著雕塑形式的陶藝創作，身為一個日本人，該如何經由陶藝表現當代藝術，我依舊惘然找不到方向。這時候，我遇上了一本名為《少年藝術》*1 的書。作者寫下了自己在歐洲的所見所聞，書中內容提及全球藝術情勢與從世界看到的日本，令我深受衝擊。透過 ART WORLD *2 這個字眼，讓我理解到歐洲當代藝術的現況，甚至有種被逼到牆角的感覺。我認為若要繼續從事當代藝術，應該前往英國；想在精神層面上有所精進，就要去印度，這兩者非擇一不可，否則便無法突破現狀。基於對佛教的興趣，於是我選擇了印度。

那趟印度之旅讓我染上痢疾，到了一個叫作達蘭薩拉（Dharamsala）的城鎮休養。那裡是達賴喇嘛流亡居住之地，我彷彿被引導遇見了藏傳佛教，朝朝暮暮，我開始初級的修行，檢討驗證因與果，體悟了何謂善因有善果、惡因有惡果的道理。這是一種名為觀想法的冥想方式，晨起，確認今天一整日待辦事項的動機與目的，到了晚上，檢討這一天行為的動機與結果是否正確。要回顧檢討的不只是今日，還包括自己的過往，我發現原來自己身為當代藝術家之所以感到痛苦，是因為想要成名的慾望，這個覺知讓我感到鬆了口氣。

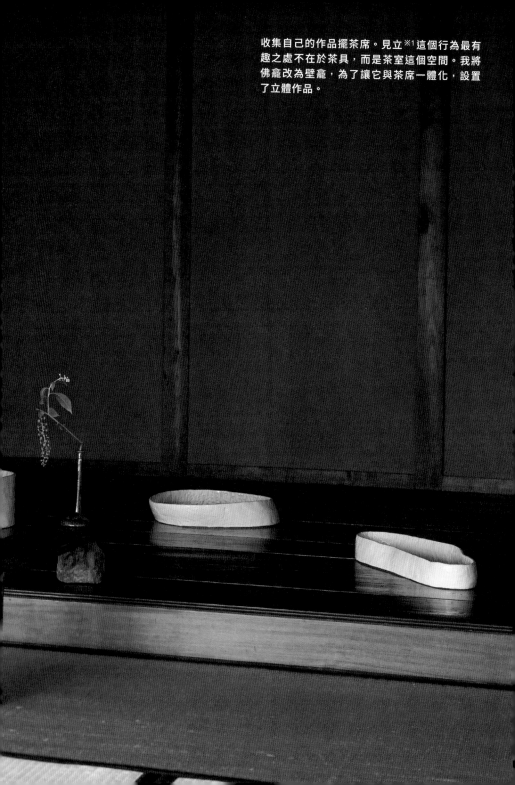

收集自己的作品擺茶席。見立[※1]這個行為最有趣之處不在於茶具，而是茶室這個空間。我將佛龕改為壁龕，為了讓它與茶席一體化，設置了立體作品。

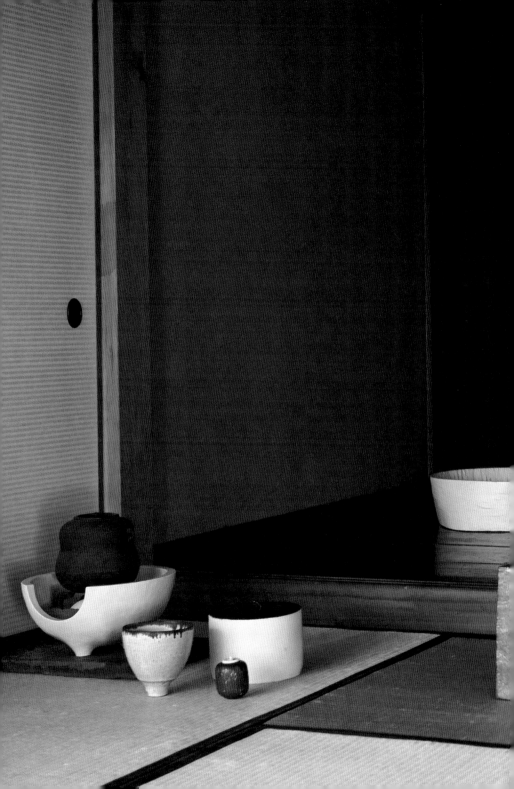

在旅人會前往的西藏圖書館裡，我讀了鈴木大拙的著作《日本的靈性》，明白了透過反覆的動作能將自我消弭的這條道路。這讓我想起透過大量製作日常生活器物來表現的民藝思想，我下定決心，回國後三十到四十歲之間，是奠定基礎的時期，只要有人委託，做什麼我都願意。擁有了無論如何都要持續創作下去的覺悟後，心情彷彿長久置身於隧道中，隱隱約約看見了前方閃爍著微弱的亮光。當我結束八個月的亞洲之旅回到日本，一個製作陶壁的工作找上了門。

＊1 《少年藝術》——中村信夫著，弓立社，一九八六年。

＊2 ART WORLD——「所謂的藝術世界，是指在各國均為數不多、能夠在全球藝廊與美術館舉辦個展、未來很可能在藝術史上留名的藝術家們所形成的場域。」（摘自《少年藝術》）。

多此一舉

從印度回國後，我接下了委託我做陶壁的工作，並在做到第三件作品時，投資設備買了瓦斯窯與電窯。在那之前我的雕塑作品，像是黑陶或素燒[1]之類的，都沒使用釉藥，也不覺得有使用的必要，製作陶壁成為一個契機，讓我開始研究施釉。

起初我用的是製釉廠生產、發色穩定的現成釉藥，卻老覺得哪裡少了點什麼，於是開始加上銅、鐵、鈷等礦物質，變成充滿變數的釉藥。光是白色，就可以產生兩百多種變化。由於釉藥是和泥土產生化學反應而發色的，只要在土質與燒製時下功夫，便有無限的可能，這點真的十分有意思。我體會到比起使用表現相對穩定的現成釉藥，還不如發揮釉藥本身不穩定的變數，更能增添表現的力道。

婚後我正式開始幫忙家裡的陶瓷經銷生意，基本上是販售量產的美濃燒，也接受餐廳委託訂製的器物。我在其中慢慢加入自己的作品，因而有工藝店想放在店裡販售，於是我開始將作品提供給他們。讓自己習慣於「只要有工作就來者不拒」這段時期，成為創作的血肉，我終於感到踏出了第一步。

由於我是學雕塑出身的，本來就覺得製作壓模成形石膏模很好玩，雖然我是從製作壓模成形開始做器物的，但正是因為對壓模成形燒成後特有的不完美、以及惹人喜愛的造型有興趣才開始的。壓模成形是將黏土土板貼住石膏模，透過拍打讓黏土密接進行塑形，燒成後受力程度不均勻的部分會將那份不完美如實展現。因為只有與石膏模接觸的面能翻製，另一面必須以手工塑形，我認為這樣更能表現出技法的特質，是特色也是長處，因此展開一連串錯誤中的嘗試。

有次，為了讓作品看起來更有價值，我在器皿的邊緣加工、盤子的內側做些花紋或線條之類的裝飾，結果當我把這些裝飾過的作品拿給妻子看時，她竟斥責我「根本是多此一舉」，讓我當場眼前一黑大受打擊。因為她沒提出修改意見，所以我也無從反駁起，只好改變思考方式。我開始思考，如果加上去的東西是多此一舉，那究竟是少了點什麼？日根野作三曾這麼說：「如果材料能被發揮得很好，就根本不需要圖樣。材質的美感必須優先於裝飾的美感。裝飾美是一種附加的美，材質美才是本質上的美。」[*1] 我認為他說的一點都沒錯。

在我時感自學有其限制的那陣子，有次在餐廳看到打破當代藝術與生活陶藝的界線、兩者並行製作的在地老前輩伊藤慶二先生的食器，深受撼動。

除了邀請他參加正在籌備中的百草藝廊開幕展，他還願意對我傾囊相授，從思想到技術等等關於陶藝本質的部分，讓我能繼續踏出下一步。

過去我對當代陶藝的印象是可以不受任何束縛、自由自在的表現。不過仔細觀察會發現，在自由表現的背後，有產地的傳統與師承的技術、有勇於跨越框架，拒絕迎合既有價值觀的反骨精神、也有借用古陶器創意的痕跡，各種讓人深思的底蘊潛藏其中。走傳統工藝路線的創作者，著重於古老的技法和造型等形式上的發展，有藝術或設計背景的創作者，則會以俯瞰的角度去解析陶藝，傾向將自己挑選古陶器的眼光以及對其中蘊藏精神的見解，活用在自己作品裡。我從學習繪畫出身的慶二先生身上學到了當代陶藝家的態度，對於我身為創作者的歷程是非常重要的事。

*1 《陶瓷器設計概論》──日根野作三，岐阜縣陶瓷器工業協同組合連合會，一九七九年。

探索藝術的工藝

高中的美術老師多半畢業於西畫組，因此報考藝術大學的學生普遍受到老師影響，填志願時也以攻讀西畫為目標，這樣不成文的規劃藍圖普遍存在於鄉下，我在名古屋上的補習班裡甚至有重考十次的強者，藝術大學是個窄門，要擠進去很不容易。打從我高二決定要考美術系，剛開始也不免俗的把西畫當成第一志願，還認真討論過後印象派最喜歡的是哪個畫家、哪幅畫之類的話題。到後來我才知道，原來至今依舊深受歡迎的後印象派，當年是因為要與相機的發明相抗衡，而改變了既有的繪畫主題，轉為竭盡所能的思考如何表達看不見的事物。由於題材取自日常的風景與物件，觀者難以探見畫家們的苦惱。然而在那些沒有特定主題的作品中，藝術家投入的心力即使到今天也躍然於畫作之上。

機械文明的發達也對工藝帶來極其深遠的影響。工業化量產讓工匠的工作被剝奪。在英國有「藝術與工藝運動」（Arts and Crafts Movement），提倡恢復優質的日用品與手工藝的往日榮景。在日本，則是以民藝運動與產業工藝、手工藝的形式展開。在那之後，就像意識到機械文明而力求改變的後

印象派畫家們一樣，陶藝世界也有尋找表現活路的陶藝家誕生，即便到今日影響依舊深遠。工藝的材料與產業等範疇很廣，歷史也各不相同，因此要總結所謂的工藝論十分困難，然而直到泡沫經濟崩潰前，關於工藝發展所產生的矛盾與議論，持續被拿出來討論，許多論述都饒富深意。如今現代工藝已被劃入專業領域，大眾再也不會對工藝本身提出質疑，也不會爭論，反而令我感到有點寂寞。

一九八七年在岐阜縣美術館舉辦的「土與炎展」，試圖探討在受到藝術影響前誕生的前衛工藝，究竟是從陶藝的範疇內朝外突破的，抑或是由外往內展開這個大哉問。前者的代表是八木一夫，後者為辻晉堂※1與野口勇※2。由於兩者幾乎是在同時期製作裝置陶藝，我將它們視為同一世代，不過在陶藝史上，八木一夫的走泥社是較為先行的。兩者之間的共通點是用外部的觀點來看陶藝的眼光，還有透過藝術創作的經驗，讓陶藝變得加生動有趣。

學習工藝出身的陶藝家，對於素燒或是在器皿底部加上圈足※3這些事不會抱持什麼疑問。但對於門外漢、半路出家做起食器的我來說，剛開始完全不明白素燒與圈足的意義，因此第一次出窯就全部失敗，這才得知素燒有多重要。不過同時也注意到生掛*1的趣味。雖然開始能理解圈足之必要，但是對於因為在底部所以要做，以及一般的處理方式，還是抱持懷疑的態度。

※譯注1 辻晉堂為日本具代表性的木雕藝術家。戰時曾任職於日野農林學校，對鄉土文化帶來極深遠的影響。他開創了木雕藝術的新領域，在國際上也深受好評。

※譯注2 野口勇是日裔美籍藝術家，創作領域涵蓋雕塑、造景、庭園、室內設計與家具。作品風格融合東西精神，突破傳統雕塑範疇，融合地景的創作被稱為「大地的雕塑」，是二十世紀最具代表性的雕刻家之一。

※編注3 日常使用的碗盤等器皿，底部會有一個圈狀突起的部分就是圈足，讓容器能夠平穩的擺放。

不過，當餐廳讓我到他們的倉庫，把伊藤慶二先生製作的食器全拿出來給我看過後，我理解到原來圈足若以雕塑形式的樣貌呈現，也可以是整體造型的一部分，他對食器的處理方式讓料理看起來更為突出，引人入勝。本是學畫的慶二先生的作品最大特徵是，陶器的質感表現近似油畫刮刀的筆觸，並且在製作圈足的時候，配合器皿的造型以雕塑的方式呈現。這應該是受過藝術訓練的身體，無意識的將過往學到的技能展現出來了吧。包括野口勇與八木一夫等裝置陶藝草創期的前輩們、還有下一代在六〇至七〇年代出現的慶二先生，以及八〇年代的植松永次先生等人，這些藝術家也許並沒有自覺，然而「透過藝術達成的工藝」系譜，從未間斷過。我吸收了前輩們從外部看工藝的角度，就近觀察他們的作品並吸收學習，當這些養分在自己內部消化完成後，我所創造的器物便如魚得水般地產生變化。

＊1 生掛──沒有經過素燒的坯體便直接施釉。陶土融化後釉藥直接附著在表面，會燒出值得玩味的質感。

我們家的習慣

我對新婚生活充滿了各種憧憬。很期待家中母親的料理交棒給妻子後，經常會出現餐桌的場景，我想也是因為由此可探見那個家的習慣與狀態吧。由於座位的安排與使用的食器等等都會展現生活的樣貌，因此我很想好好珍惜餐桌上的風景。我結婚那時正逢泡沫經濟崩潰，鋪張的飲食熱潮已消退，然而餐桌上的食物比起童年還是豐盛了許多。高度經濟成長引發的公害以及食品添加帶來傷害等等問題，讓大眾對於科技發展開始抱持疑問。不使用農藥與添加物的食材與食品慢慢少量出現在市場上，消費者意識也產生了變化，重視食材、使用能盛裝各國菜色的簡單食器。另一方面，街上的餐廳也開始提供來自世界各地道地的料理。

此外，用餐也從坐在榻榻米與地毯等地面上，改為西式的餐桌與餐椅，坐在地上用餐時，小茶几與嘴巴還有食器之間有段距離，因此要舉著筷子將食器拿上拿下，於是造型好拿的碗與缽、中小型的碟子便成為食器的主流。如果是西式的餐桌餐椅，嘴巴

餐桌是否會出現不同的風景。日本連續劇或電影裡，經常會出現餐桌的場景，我想也是因為由此可探見那個家的習慣與狀態吧。

與食器之間的距離變近了，用餐無須拿著食器，只要用筷子、刀叉將食物放入口中就可以了。餐桌上也為了減少麻煩而簡化，像是減少食器的數量，幾種料理可以同時裝入一個大盤子，或者是從盛裝的盤皿把菜夾進自己的碗碟裡。正因如此，需要能讓料理看起來很好吃、百搭的器皿。在昭和時期，成為家庭主婦曾經是一種理想，然而隨著男女雇用機會均等法的發布、女性意識的改變，到了平成時代職業婦女增加了，加上父權制度瓦解與家庭宴客增加等人際關係的變化，這些時代背景都對生活帶來一定的影響。

我想像中的器皿，具有多種用途，要看起來像是西式食器，但也可以裝盛有湯汁的菜餚，甚至可以放蛋糕。還要能為料理畫龍點睛、每次使用都能保持新鮮感。雖然是西式食器，但希望能有手作的觸感與質感。我因為到了三十五歲左右才將創作主軸從當代藝術轉為陶藝，某些層面上依舊無法完全擺脫「必須要成為一個能將器皿打造成作品的陶藝家」那種精神上的束縛。然而需要是發明之母，自從找到要製作天天都可以使用的食器這個動機，我終於從枷鎖中解放。

就這樣，我展開了在錯誤中尋找如何製作出自己在吃飯的時候會想用、拿來裝什麼都可以、雋永又耐看的日常食器。我決定要放下用途等先入為主的觀念，燒製在釉藥與造型上有新意、融合東西風格的白釉橢圓盤。

與荷蘭白釉陶器的邂逅

自從開始製作食器，看到感興趣的當代陶藝家的作品或者是古器物，就會把它們買回家，並且每天用它們來吃飯。由於我把古器物當成創作上的研究資料，而且舉辦茶事也需要，因而變得很頻繁地出入骨董店。恰巧平凡社出版了共有十本的《別冊太陽 日本骨董紀行》套書，在講到關東的兩本當中，我對其中位於東京目白區，鶴立雞群的「古道具坂田」[※1]產生很大興趣，於是開始會上那兒挖寶。

「古道具坂田」在一九九七年辦了一個「荷蘭白釉陶器展」，展示了店主坂田和實先生委託尋寶獵人花了十年時間，在運河等地蒐羅到的十七世紀荷蘭常民吃飯時使用的白釉食器。在那之前只要講到西洋食器，一般都是上流社會在用的那種、裝飾很繁複的物件，要不就是江戶時代日本茶人們向荷蘭訂製，上面有彩繪的荷蘭茶具。但是在「荷蘭白釉陶器展」所展示的，是荷蘭到可以生產瓷器以前，被老百姓當成日常生活用品使用的陶器，一字排開全都是沒有花樣、簡樸的設計。

展覽開幕那天我比較晚到，中午前抵達的時候，現場差不多只剩下一只

※ 譯注 1 日文「道具」在中文是工具的意思，但包含的層面更廣，包括家具、樂器、小裝飾品等等。古道具是舊的、老的日常生活用品的泛稱。「古道具坂田」這家店在相關業界與消費者間頗有名氣。臺灣現在也有越來越多販售老東西的店都將「古道具」用於店名。

邊緣較寬的圓盤跟過濾乳酪的器具※2。然而當我看到那圓盤的瞬間，儘管它只是個非常簡樸的盤子，卻散發不可思議的存在感。我認為它才是這個展覽的精隨，甚至是一直以來我所追尋的答案。那盤子乍看似乎很簡單便做得出來，但要立即掌握它的製程、釉藥與工法卻不容易。我甚至覺得它具有雕塑般抽象的美感。盤子連底部的圈足都施了釉，卻幾乎找不到放進窯裡燒製時，為了避免接觸到釉藥而隔絕的痕跡，低圈足*2的造型極其優美，盤子的口緣與中央的底面有著絕妙的比例，流動的線條讓人睜大了眼睛。這盤子無論從什麼角度來看都是前所未見，包含了我心目中所有「如果能有這樣的盤子該多好」的理想。更難得的是，它無論造型或製程技術都不過分張揚，讓使用者有足夠想像空間去思考要如何運用在日常生活中。

經由這個契機讓我開始觀察要如何著手仿製白釉陶器。我希望它能隨意放在餐桌、收納時疊起來不會刮傷下面的盤子，因此圈足也要全部施釉，儘管知道要用轆轤、軟陶※3、錫釉※4，但最難解的是燒成的方法。估計應該不是日本慣用的拉坯成形後素燒，而是採用一種歐洲的獨特工法──塑形後直接高溫燒成，定型後再施以低溫融解的的錫釉，放入尺寸吻合的匣缽※5，利用三個針狀的支釘讓盤子懸空，再進行釉燒。需要注意的細節很多、難度也高，無法一蹴而就，不過我在豐福知德的著作《愉悅的西洋骨董》*4中，發現一款

※編注2　有許多洞的陶製碗缽。
※編注3　低溫燒製、質地較輕。
※編注4　鉛釉加入少許氧化錫的釉藥，會形成不透明的白色。
※譯注5　生產陶瓷器時使用的一種耐高溫的容器，保護胚體防止變色。

「義大利白釉」盤，雖然盤子的深度不同、但盤緣的寬度與施了錫釉的白色等部分極爲相似，於是決定從這裡開始試做。

*1 十七世紀的荷蘭白釉食器──直到十八世紀能夠生產瓷器爲止，好幾百年來抱著對東洋白瓷的憧憬，荷蘭製造了許多白釉陶器當成白瓷的替代品。

*2 低圈足──較爲平坦低矮的圈足。

*3 口緣與底面──以盤子來說，分爲不會接觸到料理略爲隆起的邊緣稱之爲口緣，以及盛放料理的盤內中心部分的底面。飯碗的部分則是碗內中央部分爲底面。

*4 《愉悅的西洋骨董》──豊福知德，新潮社，一九八四年。旅居義大利的日本雕刻家豊福知德撰寫自己收集西洋骨董的著作。書中展示的盤子直徑有四十公分，而我則自行燒製了二十四公分的版本，以符合日本餐桌的尺寸。

物與空間

在學習茶道約莫五年以後，我開始自己辦茶事，希望透過這種全面性的實踐，習得日本傳統美學意識。茶事需要各種器物，使用者若肯花心思將日常生活器物有效的選用，便能開發出與原本的用途完全不同的新創意，這需要有眼光才能辦到。譬如，只要拿起一個器皿凝神一看，便能透過五感讀取到它的土質、成形方式、施釉與燒製的方法，以及重心位置、觸感等等豐富的資訊。如果透過「凝視」能夠獲得這些感觸，那麼培養「眼光」便不僅止於判斷美醜，還包括拿起器物的瞬間，能立即解讀並統整片斷資訊的能力。首先除了要掌握器物與生俱來的特性，接著還要能駕馭自己的想像力及直覺，洞見其嶄新的可能性。正如柳宗悅曾說：「好的鑑賞力為創造之本。好的眼光有如源源不絕的生產力」[*1]。「好眼光」能自然而然誘發如何使用與運用器物。我認為若要有合適的空間來培養這種眼光，能夠與器物一對一對峙的茶室應該效果會不錯。進入那裡，人們會忘記世俗，在幽暗的光線中坐下，仔細端詳拿在手上的器物。如果有這樣一間藝廊，我想應該會很棒。

當我在名古屋看到那棟矗立的老房子時，就有種直覺，覺得它很適合展

示當代藝術作品、舉辦時裝秀或者其他一些意想不到的企劃。我一直認為，

相對於西方人認為白盒子※1建築是所謂的中性空間，那麼對日本人來說，中性建築應該是不會建造得過於精巧的數寄屋吧。這棟房子就是數寄屋風格，外牆貼了杉木皮，屋頂不大，以廡殿頂※2的方式建造，柱子也是細細的，刻意讓整棟建築物看起來小而簡陋。戰前的民宅往往有種與當地風土文化相應的謙遜，但隨著時間的推移，它們的空間已經與人們的生活需求不符，變成像是抽象式的容器。若能活用老建築以門窗將各個空間或串聯或分隔的彈性，以及理解每個空間原有的意義與功能，應該可辦出真正有趣的展覽吧？我對此充滿期待。花了兩年時間將這棟老房子拆除後移址重建，我終於在一九九八年創立了百草藝廊。

我們在通往藝廊的路徑上所花的功夫逐年累積。從道路進入一條狹窄的小徑後右轉，爬過一段階梯走進建築的前院，要穿過庭院，才會抵達玄關。這個概念與神社的參道※3相同，要通過鳥居※4，沿著一條略微曲折的長路向前行後，走上一段階梯，才會到達神社的領域。這時候轉身，已看不見入口，沒有回頭路的狀態讓我們忘記了世俗，只想享受所在之處。迷路的狀態，令人得以用新鮮的角度來看待這個空間。客人打開玄關的拉門，進入土間※5，脫掉鞋子，將手中的行囊留在寄物處，踏入藝廊，好好享受來到這裡的樂趣。

※譯注1　泛指展示當代藝術作品的純白空間，英文為 white cube。

※譯注2　一種東亞常見的傳統屋頂形式，兩側沒有山牆，正脊下來的四面均為斜坡，故又稱為四坡頂。

※譯注3　日本神道民眾前往神社參拜時所經的道路。

※譯注4　鳥居是日本神社的建築，象徵由人類俗世進入神域的入口。

※譯注5　日式建築中介於室內與室外的過渡空間。

建築物的內部空間可由拉門任意調整，既可以變成一座迷宮，也可以拆除所有隔間變成一個大房間，這樣客人每次來訪，我們都能帶給他們新鮮的感受。在這個沒有背景音樂、安靜的私人住宅裡，人們會自然而然地坐下來，拿起東西欣賞，移動輕緩，且盡量不發出腳步聲，這些顧慮他人的自發性行為，讓我感到很不可思議。

＊1 〈作品的下半生〉──一九三三年，《茶與美》，柳宗悅，乾元社，一九五二年。

荷蘭盤的誕生

百草藝廊順利開幕後不久，我便開始展出自己的作品，並努力開發新作。對於剛完成的義大利盤，經常有客人問我：「盤子的口緣這麼寬、中間放料理的底面這麼小，會不會很難用呢？」我也不斷就如何使用這些盤子提出建議。購買的客人有來自藝廊與博物館的工作人員，他們都很支持，因此我決定開發系列作品，並且繼續嘗試製作荷蘭盤。

過了一陣子，也許是因爲累積了製作義大利盤的經驗和知識，過去讓我想破頭也想不出來、技術面的點子一個接一個浮現在腦海，就像製作雕塑一樣，無論作品的表裡我都用心塑形，終於成功復刻了荷蘭盤。這時距離我得到荷蘭白釉陶器，已過了三年以上的時間。之後，我又超越了復刻的範疇，以在日常生活中使用來設定，開發了更多款式，像是推出各種不同尺寸、調整盤子口緣與底面的比例，以及改變盤子的深度等等。家裡有做陶瓷批發的背景，讓我得知如何進行工業化生產，這些經驗都派上了用場，因此擴展荷蘭盤系列並沒有耗費太多的時間。

我懷著報恩的心情，把第一個燒製成功的荷蘭盤拿去送給「古道具坂田」

的坂田先生。在我初次看到荷蘭白釉陶的真品時，第一印象是這盤子有很大的空間讓使用者自行發揮，而當我實際去製作與使用後，那種印象就成爲眞實的感受。善用口緣與底面之間絕妙的比例，不僅可以裝料理，還可以放甜點，無論搭配日餐還是西餐，不會受限於任何類型的菜色，什麼場合都能派上用場。大約在同一時期，東京國立近代美術館的工藝館舉辦了「觀看器物生活中令人陶醉的工藝」（二〇〇〇年）的展覽，人們對「生活方式」與「器物」的興趣越來越濃厚。在那之前，博物館的工藝展主要都是展示觀賞型的工藝品爲主，但在展覽名稱加入「生活」一詞，令人感到時代的變化。九〇年代像是白洲正子※1等精通老物件使用之道的文人雅士開始引人稱羨，並成爲推動工藝的旗手相當受到矚目。最極致的例子是二〇〇一年四月號的《藝術新潮》雜誌中，有一個關於「當代器物」的專題。專題企劃十分嶄新，找來了創新派與保守派的各兩家骨董店老闆，請他們以「日常使用」爲標準，提出適合現代生活的器皿，並加以討論。這個專題內容可視爲一種預告，足見長久以來追捧奢華排場的時代卽將結束，在新的世紀，過著普通日子的常民才是主角。

※1 《藝術新潮》「當代器物」專題──二〇〇一年四月號，副標爲「什麼才是好的器皿」。一年後出版單書《用鑑賞骨董的眼光選品──日常使用的器皿》。

※譯注1 日本戰後著名才女，名門貴族之後，自小學習能樂並接受西方教育，祖父是曾任臺灣總督的樺山資政，丈夫爲知名政治家與企業家白洲次郎，夫妻均以深厚的人文素養及卓越審美觀著稱。

生活工藝之始

《藝術新潮》是一本藝術雜誌，卻推出以「當代器物」為主題的專題，把工藝當成主角介紹，並開啟器物的價值該如何評斷的討論。此外，報導中創新派骨董店推舉的雖是陶藝家的創作，卻不是觀賞用的陶藝作品，而是日常使用的生活工具，這個切入點引起熱烈的迴響。創新派骨董店的受訪者是「古道具坂田」及「魯山」，在坂田先生的推薦名單裡，竟然刊登了我做的荷蘭盤，雖然是坂田先生對我無聲的肯定。在這個聚焦於日常生活的專題報導中有不完美送給他才不過半年，卻因為被頻繁的使用，看起來已經有骨董的味道，彷彿的器皿，以及沒什麼裝飾的生活用品，有些已經出現瑕疵或者被修理過許多次，令人深思什麼樣的器皿才不會讓人生厭，能長長久久使用。在陶藝家製作的器皿平常用餐時便可拿來使用的企劃中，同時也對什麼才是富足做出提問，新派骨董店提出「看起來沒什麼才是什麼都有」的主張，對我而言是很新鮮的想法。我感到在日本百年的陶藝史中，工藝終於從西方以藝術家為中心的藝術觀裡解放，這個專題揭示了製作者和使用者的地位終於平等了，我們要的並非是讓人觀賞的完美作品，而是被使用過、不完整的日常雜用器物。

使用者的變化在二〇〇四年一月的「百草冬百種展」就能實際感受到，當時的策展打破了手工製品、工業產品、器物及藝術的壁壘，以生活用品為主軸，藝廊的客層很快就發生了變化，團塊世代二世※1成為了主角。這一代人的特色是具有強烈的環保意識，認為應該放慢消費循環的腳步，他們不大量消費，取而代之的是只想用自己喜歡的日常用品，是一種以自在生活為基礎的生活態度。繼《藝術新潮》的大破大立後，接下來的《Arne》、《Ku:nel》和《天然生活》等雜誌相繼創刊，它們都是從使用者的角度，像是日用食器等主題，對生活方式提出建議。出現在這些雜誌上既是使用者也是分享者的料理研究家與食物造型師對讀者帶來很大的影響，於是製作者、使用者與分享者相互串連的現象逐漸被稱之為「生活工藝」，隨著生活風格的改變，新型態工藝的存在也開始被廣為認知。

生活工藝不是一個團體或運動，而是隨著泡沫經濟崩潰的迷霧散去後，開始被看見的一種趨勢。這也代表那些被稱為「冷淡世代」※2的五〇年代以後出生的創作者，在追求個人興趣和價值觀的同時，也在創造作品。這一代人承襲了上一輩的文化，像是民藝運動和嬉皮運動，也投入享受當代藝術與八〇年代歐洲雜貨熱潮的當下文化，他們既是製作者也是使用者，可以從兩種角度來選擇取捨，並磨練自己的品味，因而較容易接受新型態的工藝表現。

※譯注1 日本戰後第二波嬰兒潮，一九七一至一九七四年出生者，又被稱為「求職冰河期世代」。
※譯注2 泛指生於五〇至六〇年代之後，日本學生運動式微，不關心國家政治與社會，冷眼旁觀的世代。

在某種意義上，我認為是融合了現代性（都市化與工業化）和創作性（自我表現與個性）當代版的民藝。正如柳宗悅曾說：「真正理解西方之美的人，同時也能真正理解東方之美吧」[*1]，冷淡世代的人們不偏向西方或東方，包容了相對性活躍至今。一百年過去了，當年柳宗悅提出的兩難困境，也就是工匠與藝術家、手工業與工業、西方與東方之間的壁壘已逐漸互相適應，融為一體。

時下的生活工藝製作者，常思考環境與資源等與社會息息相關的問題，打破設計與工藝之間的隔閡，探索自己需要的東西，同時，他們重視生活器物應隨生活方式的改變來製作的必然性。希望這種新的製物方式，能隨著工藝作品，傳播到世界各地。

＊1　《徬徨的工藝──柳宗悅與近代》──土田真紀，草風館，二〇〇七年。

模仿與個性

每當學習陶藝的年輕人來找我諮詢，大多是為了風格的問題而煩惱。因為師長似乎都會告誡「要做出更有個性的作品」，他們因而對未來感到憂慮。儘管我會回答：「別著急沒關係，時機到了個性就會顯現。」但當我還是高中生的時候，的確也曾為自己是否夠特別而苦惱，回想起來，我甚至還曾經在雨天打赤腳走在街上。當時，梵谷是最受歡迎的藝術家。但他已超越了有個性的範疇，若想跟他比才是頭腦有問題吧。

我認為東方和西方對個性的欣賞方式原本就很不同。由於日本藝術過去長時間受到曾是文明大國的中國影響，因此慣性認為要是遇到欣賞或喜歡的事物，首先要做的第一件事就是去模仿。無論是模仿技術或畫風，甚至是主題，在模仿的同時，便能逐漸有所領略並產生「新意」[*1]，進而成為創作者的自我風格。這並不只局限於繪畫，國中時學習的書法也是如此，我們臨摹王羲之的帖子不斷的練字，寫到後來自己的風格便自然生成。就算沒有試圖要寫得特別有個性，但因為每個人落筆都有其慣性，別人一看就會知道是誰寫的。也許我們不應該把「個性」、「新意」還有「個人慣性」互相比較，不過毫

無疑問的，開始這樣思考以後，我在創作的時候變得更加輕鬆。

我在「古道具坂田」舉辦的「荷蘭白釉陶器展」上看到由荷蘭陶工仿製的李朝青瓷風多稜瓶時，光是想像原件和仿作之間的差異就感到興味盎然。原版的「李朝青瓷多稜瓶」是先以轆轤做出圓筒狀，再削掉外層形成切面，內側依舊是平滑的圓筒，接著在素胚上施以含鐵的釉藥，以還原燒※1方式燒出「青瓷多稜瓶」。相對於此，由於荷蘭陶工的仿製品內外都有切面，推測它應該是以模具製作的，釉藥裡加了顏料使其呈現青色，而且用的是氧化燒而不是還原燒。如果荷蘭當時國力夠強，便可以把李朝的工匠請到荷蘭，製作出與原作同樣高水準的作品，但他們敢於使用自己國家的泥土以及陶工掌握的技術來製作，即使成品看來比較拙劣，也選擇以這種方式來滿足大量的需求。荷蘭陶工們遙想著遠方的朝鮮王朝，拼了命去模仿，結果產生了不自覺的「偏差」與「慣性」，因而讓荷蘭陶器擁有屬於自己的個性。

解剖學家養老孟司曾說，所謂個性其實是不存在的，假使存在的話，應該是弟子試圖要追隨師父，卻怎麼也到不了、模仿不來的那個部分。懷抱著對原作的憧憬，重複製作無數達不到標準的複製品，最後有如脫胎換骨似的，成爲完全不同的作品綻放光芒。無論人或物，其實都是這樣。

最後，用小林秀雄※2的話作爲結語。「一個藝術家的個性，必定是努力的

※譯注1　窯內空氣爲缺氧狀態的燒成方式。

※譯注2　一九〇二～一九八三年，日本藝評人、編輯、作家、藝術藏家與鑑賞家，奠定日本藝文評論根基的代表人物。

結果，是克服自己的本性、超越自我，這種克服的精神才是真正的個性[*2]。」

＊1　新意──無論書法或日本畫，都是從臨摹開始，最後才昇華成新的表現。

＊2　「與個性奮戰」──《關於梵谷》，小林秀雄演講，《新潮》CD第七卷，新潮社，二〇〇七年。

對白色的想望

蕎麥麵師傅在研磨蕎麥粉時，會根據採收那年的降雨量來調整搗臼的高度。烏龍麵師傅則是不管什麼種類的麵粉，都能揉出相同的麵條。聽這些三師傅講的話很有趣，因為能看出不同種類的麵在製作方向上的相異之處。蕎麥麵是從蕎麥粉的研磨程度、麵條的香味與口感、還有沾醬等各個方面，都朝著同一個目標向上提升；而烏龍麵則比起追求極致，更重視的是穩定、讓人安心的日常美味，所以是往下紮根。瓷器與陶器之間的關係，似乎也可以這麼講。

世界上最早的白瓷出現在距今一千多年前的中國隋唐時期，是為了當玉石的替代品而被製作出來的，此後世界各地的陶瓷產地都對白瓷心生嚮往，紛紛起而效尤。四百年後，朝鮮和越南也燒出了白瓷，再過了四百年是日本，接著又過了一百年才是德國。在能夠生產白瓷以前，白瓷的交易價格與黃金不相上下，世界各地都生產了各式各樣的白色陶器作為白瓷的替代品。

朝鮮是利用紅土燒成的白粉引、日本是施以長石釉的志野燒[※1]、荷蘭是加了錫燒成的白釉陶器，英國則在瓷土混入動物的骨粉而成為骨瓷（bone china），各種例子不勝枚舉。卽使在有能力生產瓷器之後，白陶因為本身獨特的質

※譯注1 志野燒是美濃燒的一種，生產於安土桃山時期，使用白色釉藥。

感，加上具有在產區生產供當地消費的功用，因而持續在製作。然而白瓷既透光又耐用，最終還是成爲陶瓷製品的主流，成爲最主要的食器代表。

正如近幾十年來，製作蕎麥麵的技術已經發展到了頂點，並普遍地傳播到全國各地，但地方特色也日漸淡薄。近代以來，白瓷也走向了普遍美，以結果來說，品質越是高級，因爲產區造成的材質差異就越小。而作爲白瓷替代品的白陶就跟烏龍麵一樣，由於是爲了提供給在地人消費而生產的，因此順應了地方上的需求而存活下來，在地化的結果，反而變成特色。

在中國有句話叫「化泥爲玉」，白色的目標永遠是玉。然而，不僅是陶器，從佛像等的歷史變遷均能看出，儘管日本剛開始努力想要效仿中國，隨著時間的推移，後來終究還是被日本自身獨特的材質之美所喚醒。

同樣地，當我不追求個人特色的表現，而是旨在創造每日、不分場合都可使用且不會厭倦的器皿時，我發現光是活用材質的美感，燒出各種白色微妙的差異，就能創造出森羅萬象的豐富表現。拋開傳統配釉，無論什麼原料，只要花心思便有無限可能的歐洲科學思維讓我深受吸引，於是便將在日本並不常見的白釉，設定爲作品的基調。爾後當我細細把玩來自西方及亞洲各國的白陶古董時，開始會看見在作爲白瓷的替代品背後，那些工匠們爲此投注了多少的心血，無論是瓷器還是陶器，白這個顏色都讓我越陷越深。

工藝與工業

很久以前，我看過一個NHK前往法國拍攝的節目，介紹十九世紀中期誕生的塞弗爾（Sèvres）窯。讓我印象深刻的是，他們還保存著十九世紀的釉藥配方，研究員表示：「就算到現在還是可以重現。」這與日本老舖習慣祕傳的傳統很不一樣，我認為那是一種工業化的思維，為了能以穩定的方式供應相同品質的產品。雖說無法將它們相提並論，但日本後現代的陶藝家大多在釉料、技法等方面去尋找自己的強項，在將長處發揮到極致後，剩下的變數便交給自然的力量來完成作品。我認為懂得欣賞夾砂、冰裂、變形等狀態，會活用材料特性的美感，來自於日本人面對自然的方式，亦即是順應並接受自然安排的力量。而另一方面，歐洲燒製陶瓷的態度是先預設好燒成後的樣子，不憑藉自然之力，而是倚靠技術、人為控制土質和火力，來達到預期的效果。

在開始做陶的前十年左右，我蓋了自己的窯，也試過野燒※1及登窯※2，然而我並不想走上日本人順應自然的模式——自己做一半、剩下一半交給窯爐。也許是因為我的創作原點是當代藝術，即使不盡人意，也想要靠自己獨力完成作品。所以打從我對工藝開始產生興趣，並決定手工製作日用食器，

※編注1　在造窯燒陶之前，早期的土器都是以野燒的方式燒製。野燒是在平地上挖洞，放入土器以木材燒成。

※編注2　登窯始於十世紀左右的中國宋代，十六世紀左右傳至日本，利用斜坡地形建造數個至十數個窯室，可以燒製大型或大量的作品。

便抱定主意要採取歐洲的方式，事先預設好完成時想要的樣子，但也融入一些日本人順應自然的態度。依照這樣的製作模式，最後落在八成自己控制、兩成交給窯這樣的比例。

我剛開始嘗試自己配釉時，曾把日本陶藝書籍上記載的配方，全部都實驗了一輪，但那些都是傳統釉藥，種類不多，而且溫度和燒成方式千遍一律，無法令我滿意。然而化工原料合成的釉料，就算有些溫度差也能均勻融化，看不出細微的箇中差異，若施釉在手工器皿上，表現力道也顯得過於平淡。工業化生產與手工製作的目的性很不同，當我正摸索著如何將塞弗爾陶器的工業思維融入手工製作的日用食器時，讀到了一本英國關於釉料的書，裡面按照顏色與溫度列舉出各種配方，並具體描繪照表操作後會成為什麼顏色。書的內容很科學，但操作方式保有憑感覺的部分，簡明易懂。我沒有從英國訂購原料，而是憑直覺以日本原料來替代調配，結果非常具有發展性，對於開發各種不同層次的白色，效果非常好。

講到工業化的思維，我採取的「標準化與定價制度」、還有「開發系列產品」，也屬於這個範疇。在泡沫經濟時期，陶藝界刻意炒作單一作品，造成物以稀為貴的現象，並經由提升作品售價來煽動消費者的購買慾，這種作法讓我極度存疑。我認為日常使用的食器就算破損也應該可以補足，因此需要「標

*1

準化」；為了維持合理的價格，便應該全國統一「定價」，唯有如此才能符合

大眾的需求。這套細水長流的制度，是我身為陶器經銷商的小孩，看到長期

以來餐飲業者總是會持續下單採購基本款食器，自然而然學會的道理。這也

適用於把設計延伸為系列產品或擴充類似的設計品項。在我的設想中，是建

立一套可代代相傳、歷久不衰的生產制度，擷取各國文化的優點，製作新型

態的陶器，因此要將眼光放遠，面向陶藝以外的世界。

＊1 《陶瓷的釉料調和——六百種配方與應用實例》（Cooper's Book of Glaze Recipes）——
艾曼紐・庫柏（Emmanuel Cooper）著，日貿出版社，一九九三年。我將書中歐洲
的原料根據自己的推測，替換成日本的，並用自己的作品進行實驗。

喝茶的時間

在我將近二十歲、剛開始探索人生不同方向的時期，為了假裝自己是個大人，都喝黑咖啡。當時正流行虹吸式，我卻故意用簡單的濾紙手沖，為了參加考試搬到東京時買了一個鑄鐵的磨豆器，用畢業旅行買的萩燒※1陶杯來裝咖啡，牆上貼滿了爵士樂手的黑白海報，窩在亮著鎢絲燈泡的昏暗小房間自得其樂。

由於在這些事情上花了太多精力，結果落得要重考一年，但即便是重考時期，我的房間三不五時都有客人上門，簡直像間爵士咖啡店，搞得差點得重考兩年。

那段時期讓我知道，創造一個適合「品飲」的空間，具有多危險的吸引力。

在有喝茶歷史的國家，孕育出把茶當成交流工具的文化。英國的下午茶、中國的潮州功夫茶、日本的茶道和煎茶道，以及近年咖啡的品嘗之道也日漸確立。每一種品飲的方式，都是某種規矩和禮儀，器具有它使用的規則，其中的樂趣不僅止於享受飲品的風味，主人的動作與營造的氣氛，也是待客之道。每當精於此道的人物出現，便宛如具有風格美感的流派一樣越傳越廣。我們可以從臺灣和中國日趨成熟的功夫茶，以及日本和美國的咖啡裡看到漸成氣候的徵兆，讓我對未來的發展充滿期待。

※譯注 1　日本山口縣荻市一帶燒製的陶器，表面有冰裂紋是其特徵。

身為一個喝茶的愛好者，並且為各種類型的飲品，譬如咖啡、紅茶、中國茶和日本茶製作器皿和工具，有時也會接到來自國外的委託。從對器具的喜好可以看出不同的國情，實在有趣。日本和中國是所謂「對器具很挑剔」的國家。日本的飲品種類繁多，日本人會選用不同材質與形狀的器皿來飲用。要享受細緻的口味差異時，便使用瓷器或半瓷器那類質地堅硬的茶具；口味雜的，就搭配形象溫潤的陶器一起飲用。在器皿的選擇上，日本人喝的除了是風味，還要有品味。而中國則恰恰相反，他們喜歡在輕薄緊實的素坯表面上玻璃質地的釉藥，這樣燒成的茶杯既不會讓茶湯降溫、也不會破壞味道。

由於中國茶的口感細緻，因此茶的味道被放在第一位，器皿的設計則是其次。也就是說，很少會出現為了強調設計而犧牲味道的情況。

光靠沖出美味茶湯的器具，是無法建立茶文化的。是「場所、人、器具」彼此之間的絕妙組合，才能在時間中累積分量，並透過思想的加持，成為深深刻印在腦海中的難忘回憶。說它們是一種思想可能聽來有點誇張，但茶與咖啡的確有帶領我們回到生活原點的潛力。儘管看過愛茶人一擲千金購買茶具的歷史，但那不是茶道的最終歸宿。在基督教世界，崇尚的基本思想是「清貧」；道教重視「樸拙」；而日本等深受佛教影響的國家，則導向「空或無」這種近似美學的中心思想。柳宗悅曾如此說明：「所謂的貧窮不是站

在富有對立面的貧窮，而是擁抱真正的富有，亦即是長久以來東方哲學倡導的『虛無』境界。它是不拘泥於有無的虛無。若要將其具體說明，也可稱之為『澀』、『侘』或『寂』，是所有美的目標。[*2]」當我們喝下一口茶，就是被邀請進入虛無的境界，感到心情變得飽滿而且充實。

在物質充裕的時代成長的千禧世代，喜歡有歲月痕跡的老物件，居住和交通也習於共享，在我看來有種回歸原點的感覺。聚在一起喝茶便是共享時間與空間，並向彼此確認生命之美的起點。這情境同樣適用於咖啡與中國茶。雖然只是茶，卻又不僅僅是茶。連同喝茶所用的茶具，也是一樣的道理。

*1 潮州功夫茶──中國廣東潮州在清代盛行的飲茶方式。功夫茶指的是飲茶時使用小尺寸的茶具，分成好幾杯飲用，享受烏龍茶湯不斷變化的味道。

*2〈奇數之美〉──柳宗悅，《心》第八〇期，平凡社，一九五五年。

什麼是生活提案？

每當百草藝廊被介紹為一家「生活風格藝廊」，我總是嘀咕：「其實並不只是這樣啊。」我想這是因為藝廊開幕詞曾提到「我們希望從食、衣、住這些日常生活的角度，透過企劃展與常設展來介紹藝術與工藝」，才會給人這樣的印象。然而實際上，我們想要做的是從食、衣、住的角度，提出重新觀看藝術的方式。我們要追求的不僅只是舒適和舒服的生活，還有利用百年歷史的老房子，讓觀者體驗「物件與空間的關係」以及「如何與物件互動」，並試圖讓觀者把這個體驗帶回到自己原有的生活。

傳統的日式建築有佛龕、客廳與壁龕，依照季節更迭的週期來區分使用。

若要以好日・平日・穢日[※1]這樣的循環來看，那麼百草藝廊這棟老房子的配置，在視覺上很容易理解不同的分區。佛龕幾乎位於房子的正中央，兩側分別是日常空間，以及代表著非日常、被當成客廳使用的書院和鄰接的側室。這些不同性質的空間外由一條走廊貫穿，走廊上的拉門有兩種設計，作為各個空間的界線。在走廊和房間的交界處，也有數公分高的門檻。佛龕是用松木做的，比地板高了約十公分左右，邊界感很強，沒有人會試圖踩上去。如果根據每個

空間的意義與特色來展示作品，說的誇張點，會成為能讓觀者感受到一年四季的展覽。

在不同的空間，照度明暗也完全不同。佛龕的光線昏暗，讓人審視內心；書院隔壁的側室則是開放式空間，寬敞明亮。即使是同一件作品，放在這兩個不同的房間，也會呈現完全不同的感覺。當所有的拉門隔間被移走，房間合而為一成為一個大空間時，又會變得很均質，讓人有置身於其它建築物的錯覺。從土間到紅葉谷的庭園為止，都能感受到一股通透的開放感。照明是住宅用、不起眼的燈具，明暗保持過往人在此生活時的程度。在如此一個略顯昏暗的空間裡，拿起一件作品仔細端詳，感覺到的會比眼睛見到的還要豐富。若要問這棟建築作為居所住起來舒適與否，它沒有私密性，冬天又有點冷，所以可能不符合現代人的習性，然而可以自由變化的空間，吸引力卻無可言喻。

同樣的情境也可用我做的器皿來比喻，人們經常對我說：「你做的器皿都很好用呢。」但其實我在製作的時候，期待的是人們能「想把它用得很好」。剛開始也許會為了該如何使用而感到躊躇不已，不過一旦用起來，就會發現適用於許多場合，而且就算是相同的食器，每次使用都會感到新意。就跟古老的民宅一樣，雖然很難說它究竟是方便還是不便，儘管它有原來的用途，不過就算拋開既定用途去使用，也不會覺得有什麼不合理之處。或者說，某種抽象的感

覺反而會被觸動，讓人想發揮創意。兩者之間共同的本質是，提供使用者介入的餘地，保留了空間讓使用者可以自在嘗試、掌握、產生更多連結。我們的生活提案，在於喚醒大家發現那種自在性，提案方不會讓使用的可能性僵化，因為常保新鮮的心態至為重要。我認為要激發創意，其實跟「看起來沒什麼才是什麼都有」的理念是相通的。

功能考——融通無礙

也許是因為我在一棟老房子裡經營藝廊，雜誌採訪中不時會被問到：「什麼是日本的風格。」我經常是這麼回答：「如果要追溯起源，日本幾乎都是受外來文化影響，很少有原創的部分。所以我想也許是將萬事萬物都凝縮起來的文化與界線意識，以及融通無礙吧。」這些字眼聽來也許有些陌生，但我相信，這正是我們可以面向世界、感到自豪的文化。

到過世界各地旅行才發現，日本是唯一一個習慣在桌上將餐具橫放的國家，即使在同樣有使用筷子習慣的韓國與中國，也是把筷子直著放。利休箸[1]那樣子的雙面筷，是基於一端給神靈用，另一端給人用，源自「神人共食」的概念。將筷子橫放時，筷子便具有界線的功能，向著榮饌的那面代表著包括大自然的恩賜等眾神靈，而向著自己的這面則是人的領域。日本人心中的界線並非真正的牆壁，而是一種「意識」上的分界，在日常生活中會不自覺地感受到。無障礙設施普及以前，日式建築裡常出現的高低差與格子拉門，也是一種界線的表現。所有的分界都有個共通點，即是無論對哪一側都僅止於「意識」上分區的提醒，彼此還是看得見也聽得到。為了要區分不同界限內各自扮

※譯注1　一種日本傳統食器，兩端較細、中間較粗的筷子，源自茶人千利休。

演的角色，以建築來說，可以從門窗的做法、天花板的木紋等小細節中，察覺到各有不同的分區與功能，透過意識的開關，便能在空間裡融通無礙、無入而不自得。

此外，傳統的日本住家都會有一個內凹的壁櫥，裡面可以存放棉被與小茶几，這樣除了廚房衛浴等需要用水的區域，只要有一個房間，就能在裡面生活。在那一間房裡，擺上一張小茶几就成為餐桌、鋪上棉被便化身為寢室，正是一種融通無礙的境界。反觀西方的住宅，建造時每個房間都被賦予某種特定功能，譬如說客廳或者臥室等等，缺乏通融活用的餘地。

同樣的例子也可以用服裝來比喻。西方的衣服原本就是按照人體的曲線而縫製，因此男女很難共用，如果體型發生變化，就必須重做或者重新購買。

而在另一方面，和服雖然也會量身，但基本上因為都是直線剪裁，因此富有靈活的彈性，就算稍微有點不合，也是什麼身材都能穿，選好顏色與圖案，還可以與他人共享，要是體型有所改變，只要變化不是太誇張，便能長長久久穿下去。穿過以後，把縫線都拆開洗滌※2，就恢復成一塊長方形的布，這便是和服特有的、變化自如的特色。

戰後，《生活手帖》的總編輯花森安治在物資缺乏的年代，提出了以直線剪裁製作簡易服裝的構想，設計師三宅一生則以一塊布為基礎，開發出時裝系

※譯注 2 可以將和服上的縫線全部拆掉，使其恢復成一塊布的狀態再進行清潔。

列與包袋，並發揚光大至海外。我的妻子明子受這些前輩影響很深，以「連結現代的日本服裝」的理念從事設計，其中名為「百草沙龍」的基本款，便是一塊直線剪裁筒狀的布。除了穿在身上，還能當成披肩或包巾使用，也是種融通無礙。雖然是以服裝為例，但置換到以日本文化為根基的生活用品時，無論在功能性與材質面上，都很容易表現出屬於日本人的感覺和想法。參照過去的先例，時時不忘並將其當成日本文化的基本概念，當我們回到那些貼近生活的創作時，我想不管是食器或者雕塑，都會自然流露日本獨有的風格。

功能考──感覺的功能

我曾經看過法國王后瑪麗安東尼旅行用的生活用品組，有銀製的刀叉、瓷器咖啡杯盤，全都整整齊齊收在一個手提箱裡。王后的行頭就算比較特別，不過西方食器的入門碗盤組，基本上就由肉盤、麵包盤、湯盤與咖啡杯盤共五件所組成，再加上一個燉菜鍋或一個茶壺，就成了共九十二件單品的一整套。[*1]

而在日本，日式食器從茶懷石[※1]演變至宴席料理，到了江戶時期已在某種程度上發展完善。之後又繼續出現像是裝魚的長方形盤子、茶碗蒸的碗，到了更近代，還加上咖啡杯等西洋食器，器皿的種類一直在增加。不僅如此，還有搭配當季菜色使用的、客人用的、自己專用的飯碗與湯碗等等。封建制度結束後的現代日本，懷抱著對上流階層的憧憬，過去普通家庭無法享用的宴席料理也日漸庶民化，成為一般人也能享受的奢侈。因此不要說是上館子，就連在家也像品嘗懷石料理一樣，使用比過去更多的食器，這種風氣成為極普遍的現象。然而隨著戰後日本的西化，住家要有個人的房間並擺放家具蔚為風尚，不管在食物、衣服和住所各方面，越來越難見到過去為了融通無礙而發揮的創意。

設計師日根野作三從戰後的重建期開始，就在日本東海地區[※2]輔導陶瓷業

<div>

※譯注1　日本料理的一種，源於茶道主人招待客人的飯菜。

※譯注2　指日本本州中部靠太平洋側，一般包括愛知縣、岐阜縣、三重縣、靜岡縣等四個縣。

</div>

和陶藝家，他認爲功能具有實用（確定的元素）與感覺（不確定的元素）兩種面[*2]

向，要相互複雜的混合後才稱之爲功能。[*3]實用的功能是從日本人的體格與生活

習慣等條件，來確立尺寸和機能，是集先人智慧之大成。相較之下，感覺的功

能會隨著時代變遷而發生變化，比如說視覺上的美感和飲食習慣的改變等等，

所以在進行設計時，需要經常互相驗證。[*4]如果我們試著用這個理論來看「生活

工藝」誕生的契機，應該可以看出是泡沫經濟崩潰後，「感覺的功能」出現劇烈

變化所帶來的結果。因爲婦女進入社會就業，帶來家庭環境的變化、用餐的簡

單化，使得人們對工藝的需求也改變了，種種因素才一起導致了靈活使用的器

皿重新受到評價。

在過去的幾年，九〇年代出生的世代開始對生活器物產生興趣，挑選器皿

變得像挑選衣服一樣，這也是一種感覺的變化。他們選擇自己喜愛的東西時不

會依賴過去的價值觀。這群人會在Instagram上傳自己使用生活器物的日常風

景、烹飪和使用器皿的技巧也不斷提升，不管是生活工藝品或古董老件，都能

自由混搭。這種輕鬆駕馭器皿與其他物件的審美眼光，與二十世紀相比，確實

很不一樣。過去，由父母傳給孩子的價值觀傳承，如今，則是來自Instagram

等社群媒體上與自己擁有共同嗜好的同溫層。二十一世紀的生活在電腦和網路

的加持下，輕輕鬆鬆便能飄洋過海，可以預料未來還有更劇烈的變化在等著我

們。除了要檢討感覺功能的改變，還需要重新審視實用上的功能性。年輕一代的靈活自在，可以說是融通無礙的復興，日本生活工藝的價值觀在今日得到傳承，我想自己不是唯一感到欣慰的人。考慮到這一點，我偶爾也會瀏覽社群媒體，讓自己接受一下刺激。

＊1.3.4　《陶瓷器設計概論》──日根野作三，岐阜縣陶瓷器工業協同組合連合會，一九七九年。

＊2　實用的功能──根據日根野作三的說法，「這個功能是按照手與胃的尺寸決定的，不能輕易改動。包含了穩定性、食用與清潔的便利性、收納性、材質的耐用度、重量、音感等等。」（摘自《陶瓷器設計概論》）。

上半生與下半生

「你在這裡買的東西，把它們帶回家，看起來就會變得像垃圾」，「古道具坂田」的老闆坂田和實略帶自嘲的說。這家店並沒有販售那些以社會價值來說稀有的珍品或裝在盒子裡的傳家寶，而是無名的古器物，還有本來就看不太出用途或功能的物品。因此一旦踏出店門口，不得不承認似乎隱隱會有種東西好像頓時失去價值的感覺。要說身為顧客的我們究竟買的是什麼，我想價值不在於東西本身，而是坂田先生的眼光。換句話說，其實是在買被他看上眼的東西。我有時甚至會覺得，自己是不是在繳學費，只為了更接近坂田先生的審美觀點。

柳宗悅曾說：「器物的上半生只到被製造出來為止，完成後開始被使用則是下半生。」[*1] 亦即被製作出來的器物到了「觀賞者、使用者、思考者」的手上，被養成的時間稱之為下半生。

所謂日本風格與西方的不同之處，應該在於西方藝術是著重創造與製作的文化（上半生），而日本則認為接收以後的創造力（下半生）亦有其價值。

宗悅還說，「事物的美醜是看法的創作」[*2]，確立日本審美觀的千利休與柳宗悅等

人，都屬於接受的那一方，是物件下半生的使用者，引導並刺激了上半生的創造者。這正是坂田先生對生活工藝所帶來的影響。

我雖然也受千利休與柳宗悅的影響，但坂田先生對我的影響亦不遑多讓。

他跟千利休及柳宗悅不同的是，讓製作者與使用者處於平等地位，沒有前後亦沒有上下之分。還有就是坂田先生連物件行將就木，甚至壽終正寢後，也就是即便它們已走完了下半生，他仍舊能賦予物件新生命，使其重新活過。在坂田先生眼中，「創造（上半生）」和「觀賞、使用、思考（下半生）」這些要素之間沒有任何障礙。那怕是已經用到盡頭、成為沒用的「物質」以後，他依然能在展覽中以裝置藝術式的方式展現其美感，創造出物件的「下半生」。我認為坂田先生的所作所為已近似當代藝術，這些年來受他刺激與啟發的人，應該不會只有我。

在日本民藝協會成立前不久，大約是一九一〇年代中期，隨著達達主義[*3]的誕生，西方藝術也終於從創作的上半生解放。即便不是由藝術家本人親手製作，只要能與物件的下半生產生關連，也可被視為藝術創作。一個用過的咖啡濾杯不再是濾杯，但也不是垃圾。坂田先生能對「物件」的存在提出嶄新的觀賞方式，他的下半生是民藝與達達主義相加後，再除以二的進行式。

工藝史是紀錄藝術家及其作品的歷史，但是在日本，我認為有必要將接受

者的創意也納入其中。這個想法一定要傳達給下一代，然而我已思考了近二十年，還是很難將坂田先生的美學意識好好地透過言語表達出來。

＊1.2 〈作品的下半生〉——一九三二年，《茶與美》，柳宗悅，乾元社，一九五二年。關於〈作品的下半生〉與「古道具坂田」的關係，藝術史學家土田真紀女士在松濤美術館「古道具，它們的去處展——坂田和實的四十年」（二○一二年）的展覽手冊中有一針見血的描述。

＊3 達達主義——一九一六年在蘇黎世發生的一場藝術運動。「被稱為反藝術運動的達達主義活動，在日常生活中是極富成效和積極的。（略）達達主義之所以被視為反藝術，是由於應用藝術和行為藝術都被瞧不起且遭到邊緣化。達達主義是對此從周邊向主流展開的反擊」（豐田市立美術館「抽象的力量」展覽手冊，岡崎健二郎，二○一七年）。

連結與持續

九〇年代之後，出現了一種日益顯著的新工藝型態，然而這股趨勢以「生活工藝」一詞來表現的契機，是由於金澤21世紀美術館從二〇一〇年起，連續三年推動的「生活工藝計畫」。儘管在此前，也有一些相關的論壇與對談，創作者之間能交換意見，然而由於彼此的立場相異等因素，從沒有達成任何共識。那是因為工藝品根據材料各有不同的歷史，背負的包袱也不盡相同。而且在共通點之外還有創作上的差異性，也會妨礙彼此凝聚共識。光是陶藝的歷史就相當漫長而且複雜，要組織起來真的很難。在混沌之中，我被本書對談者皆川明的一句話打動：「所謂的生活工藝，是思考器物如何與人的生活發生關係的概念。」（請參閱第一八六頁）這話令我茅塞頓開。理由是過去在進行有關生活工藝的討論時，總是將其視為一種創作的方式，然而，如果將範圍拓展至傳達者與使用者，並找出其中的共通性，便成為一種超越製作過程、想得更遠的「概念」了。

如果我們把柳宗悅提及的「物件的上半生與下半生」擴大解讀，那麼用原料、材料以手工完成作品為上半生；透過人將作品出售、購買使用、修繕後繼

續使用，各種想像得到的歷程都可說是下半生。如果能思考物件的上半生與下半生再進行創作，便可通往永續發展的道路。雖然這僅是從柳宗悅思想裡傳承到的一小部分，但在某種程度上，我滿懷希望的期待，民藝的現在式正在以生活工藝的形式漸成氣候。

我認為生活工藝一邊探索現代人的需要為何，一邊解決身邊問題並進行製作的過程，與工業生產中透過設計解決問題的過程，兩者之間已越來越近似。日本受到人口減少與世界經濟全球化的影響，導致國內製造業空洞化，能否持續生產受到質疑，在現今這個時代，從物件的下半生回頭審視上半生的問題，變得十分重要。二○一五年，聯合國通過的「永續發展目標」（SDGs）提倡「製造和使用的責任」。舉例來說，日本每年有十億件新衣服被丟棄，因此時裝業也嘗試著為了環保在生產體制上做出改變。使用者要去想像並思考低單價與皮草製品的生產背景，來履行身為使用者的責任，並向製造端提出質疑。這樣的趨勢，終有一天所有生產者都必須面對。

關於連結的另一個問題是銷售方式的變化。二十世紀理所當然的那套製造——批發——零售的體系，由於削價競爭等因素正在崩潰，批發商和藝廊這類擔任仲介的角色，已逐漸被跳過。網路的普及更加速了此種傾向。郵購可以連鎖售據點都省去，生產者與使用者之間的直接交易已經開始。這種趨勢的好

處是，生產者開始了解消費者的喜好，因此不會產出沒人要的東西，還有過去難以出現在檯面上、堅忍沉默的製造者，他們的存在如今也被大眾所認知。

曾經擁有刺激需求與控制價格等力量和權威的藝廊與一些「仲介業者」，他們舊有的功能可能已經逐漸走到了盡頭，但也開始摸索新的存在價值。在作品下半生的重要性已備受關注的同時，仲介的作用就是要成為有眼光又優秀的使用者，在搶先一步思考未來的現在，細緻又精準的傳達情資。還有就是能將具有類似品味和嗜好的人聚集起來，以興奮的心情將製作者與使用者串連在一起，並提供一個極為精彩、適合「觀賞」的場域。有很多「物件的情報」只能靠實際拿起來觸摸才能傳遞。我身為一個同時與藝術家和藝廊合作的人，未來希望能考慮到兩種角色的心情立場，繼續提出新的連結方式。

誠實的工作

中學時期我參加的棒球社團非常嚴格，除了休息時間以外，連水都不給我們喝，但這種情況似乎已開始慢慢有所改變，如今的學校與社團教練，也會採納家長和大眾的意見。我之所以有預感未來體壇將會發生更激烈的變化，是因為看到被列入奧運比賽項目的滑板、越野自行車（BMX）等城市型運動，選手的穿著如今已成為一種時尚。二○○八年在法國蒙彼利埃（Montpellier）舉行的城市體育節（FISE國際極限運動祭）在五天內吸引了五十萬人參加，被認為是預測體育未來的大會。運動的功能隨著時代一起產生變化，到了二十世紀，雖然也曾受到政治的利用，但在城市運動的部分，人們穿著寬鬆的潮流服飾去參加比賽，運動與娛樂之間的界線變得相當曖昧。當被問及什麼對於未來的體育賽事至為重要時，主辦單位的回答是：「自由、共享、還有開放。」我認為在生活各個層面上，也必然會是這樣。

我在紐約的個展期間，與藝廊老闆聊到近年美國西岸的一個時尚品牌，它們將訂價中所有成本的細項，像是原料與人力支出等全部公開透明化，因而大受歡迎。藝廊老闆還說，今後的藝廊除了需要經營者對作品仔細說明外，還應

該誠實傳達自己的個人觀感。

我認為在加拿大、美國、中國和臺灣，那些經營生活工藝的海外藝廊和選品店的做法，非常值得參考。由於市場不像日本這麼成熟，因此他們總會親自走訪製作者的工作室和藝廊。然後透過拍攝照片，撰寫文章，出版書籍等方式發表，並放在社群媒體上，對感興趣的人詳細解說。他們還花上更多心力去傳達製作者與藝廊的生活方式和理念。從外國的角度來看，日本的工藝家並不是藝術家，而是職人或工匠，然而工藝家並不是聽從設計師指示製作物件的職人或工匠，而是一種以「自由、共享和開放」為主體的新型創造者。

二〇一五年在巴黎的「氛圍展」※1上，我與法國陶藝家還有藝廊經理人進行對談，他們對我說：「除了與經濟相關的藝術世界，藝術的等級制度正在瓦解。你們正在高牆外創造一個新世界與價值觀。不要想著如何在牆內打破階級提升工匠的地位，到牆外拓展世界會更有意義。」聽完我感到有如迷霧散去，看到了自己所在的位置。我認為除了日本，沒有其他國家有那麼多工藝創作者存在，並且還得以營生，然而工藝家對於自己的幸運卻沒有自覺。既然已經確立正在從事一件可行的工作，我對追隨日本事物的價值觀沒有任何懷疑。問題是，這能被稱為藝術嗎？

※譯注1　六位日本工藝家在巴黎 MUJI FORUM DES HALLES PLACE CARREE 舉辦的聯展。

我認為，生活工藝是創造人們想要使用的物件，在考慮環境與資源問題上減緩消費的循環，展現一種全新的生活方式。模稜兩可，一路上不斷轉換跑道的我，雖然沒能打破藝術、工藝、工業與設計之間的高牆，但在製造者跟使用者之間建立「自由、共享和開放」的關係這件事情上，我想自己多少已奠定了基礎。希望未來與下個世代的年輕人肩並肩，一邊交換意見，一邊繼續誠實的工作下去。

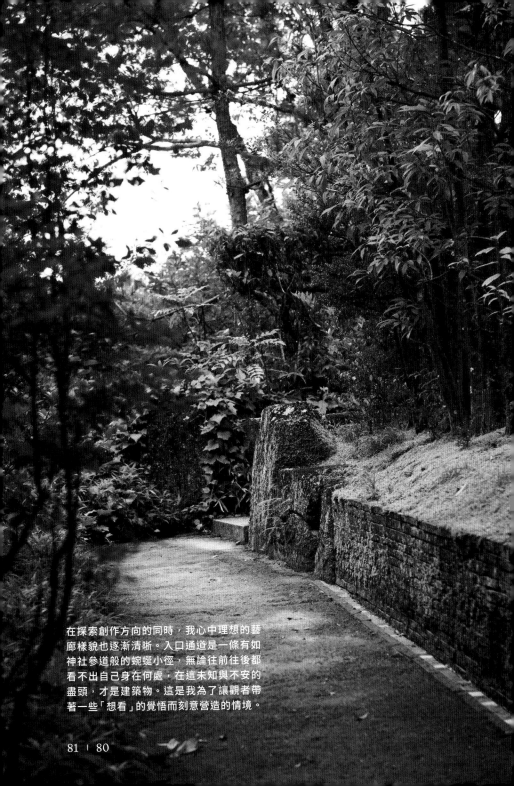

在探索創作方向的同時，我心中理想的藝
廊樣貌也逐漸清晰。入口通道是一條有如
神社參道般的蜿蜒小徑，無論往前往後都
看不出自己身在何處，在這未知與不安的
盡頭，才是建築物。這是我為了讓觀者帶
著一些「想看」的覺悟而刻意營造的情境。

物件的製作技法有很多，我特別鍾愛雕琢
與切削的動作。我把黏土當成石頭與木材
來處理，是來自曾經學過雕塑而養成的癖
好。這個長型中間凹陷的器皿，便是在具
有存在感的堅硬黏土塊上雕塑製作而成。

這是我的作品荷蘭盤M號，遠看會誤以為是十七世紀的骨董。看到「古道具坂田」的店主坂田和實先生用了將近二十年的盤子，讓我認識到歲月未必只會讓東西變舊，好好「養器皿」原來可以成為這個模樣。

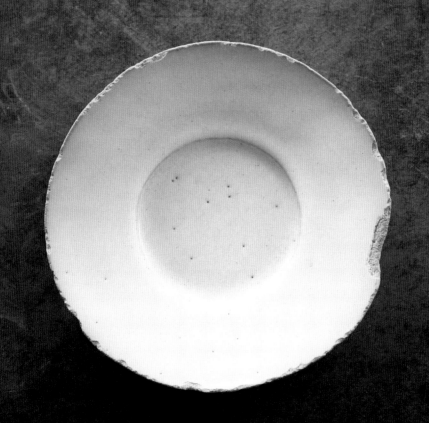

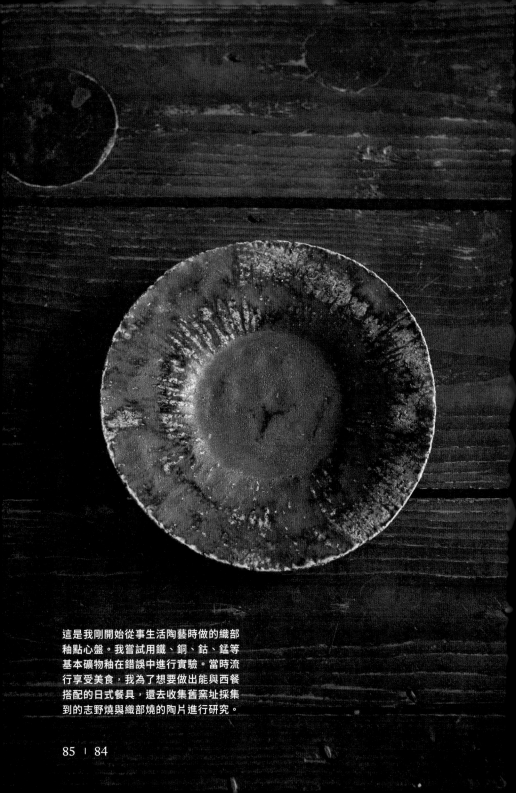

這是我剛開始從事生活陶藝時做的織部
釉點心盤。我嘗試用鐵、銅、鈷、錳等
基本礦物釉在錯誤中進行實驗。當時流
行享受美食，我為了想要做出能與西餐
搭配的日式餐具，還去收集舊窯址採集
到的志野燒與織部燒的陶片進行研究。

咖啡杯與碗盤不同，在日本的歷史很短淺，因此能夠不受傳統的形式進行創作。雖說如此，如何融入當代藝術的元素，表現出自己的特色，讓我煞費苦心。這些是我已經持續製作超過二十五年以上，杯子類的基本款處女作。

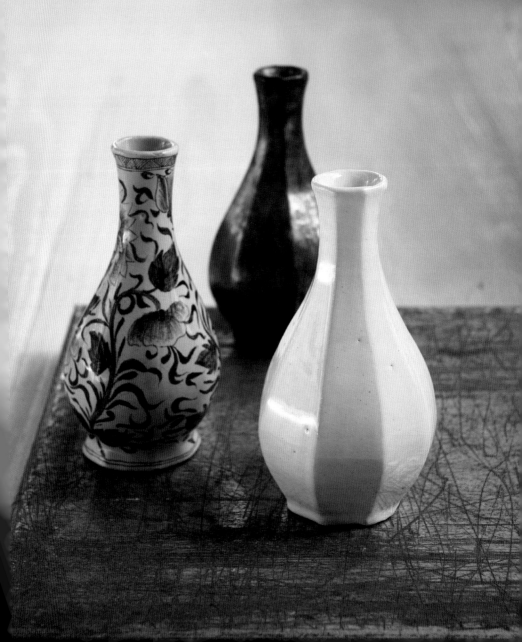

話被傳到第四個人嘴裡，內容早已偏離正軌，變得面目全非。圖中的釉上彩古荷蘭多稜酒壺是荷蘭摹仿李朝之作。我自行嘗試以白釉復刻，還加上有如錫器質感的銀彩。什麼才是原作，實在很難說清楚講明白。

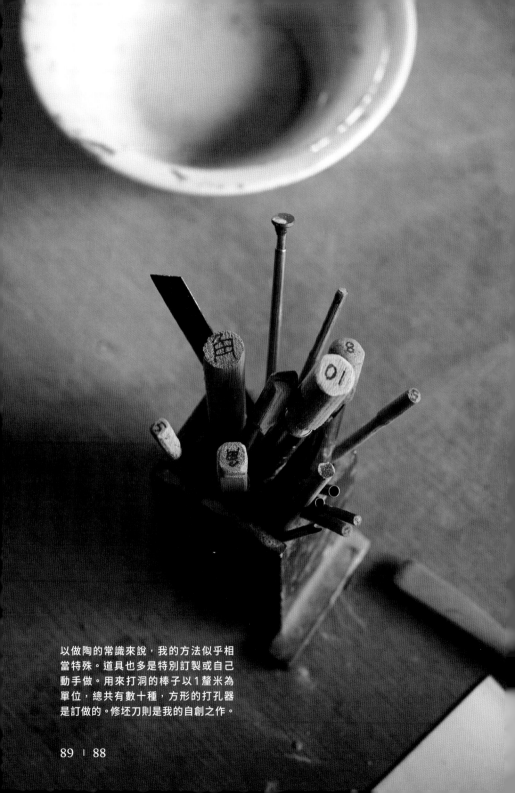

以做陶的常識來說，我的方法似乎相
當特殊。道具也多是特別訂製或自己
動手做。用來打洞的棒子以1釐米為
單位，總共有數十種，方形的打孔器
是訂做的。修坯刀則是我的自創之作。

很多藝術家都喜歡搬家。小說家則會利用飯店或旅館。這都是因為創作需要轉換心情吧。這裡是為了做雕塑而準備的。我總共有三個工作室，因為創作時音樂是良伴，所以無論在哪裡都設置了可以大聲播放音樂的設備。

我不會作廢模具，然而當基本款的
品項已經接近2000種，記憶也開
始變得模糊。有時我開發了新模，
才發現原來過去已經做過幾乎相同
的造型，因而心情低落。記憶在各
種層面上，真是非常重要的事情。

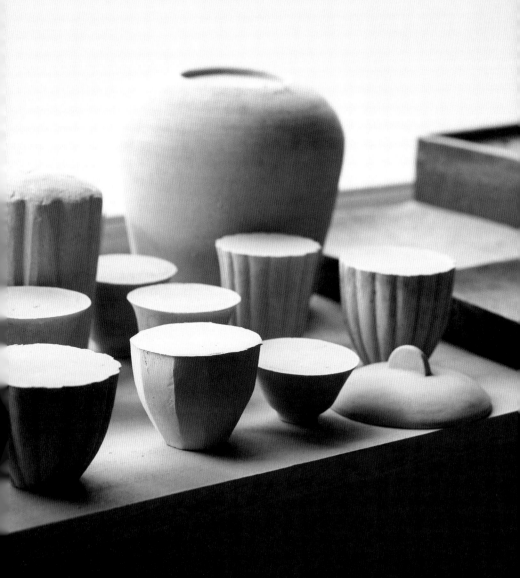

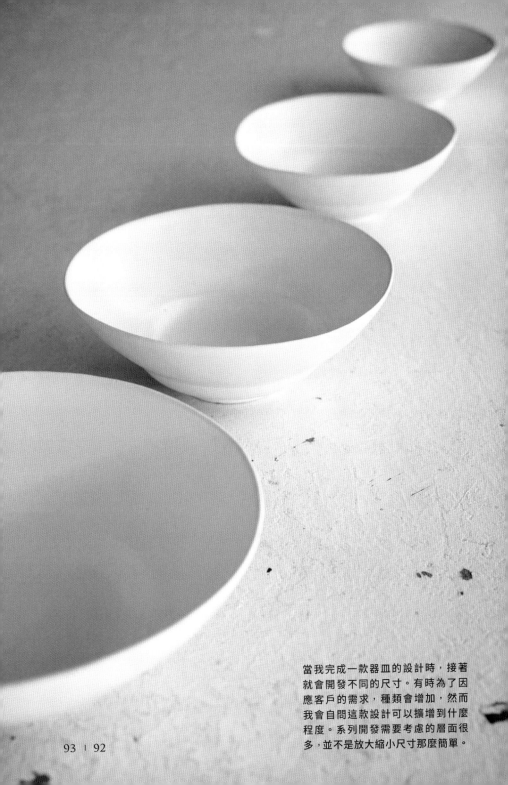

當我完成一款器皿的設計時，接著就會開發不同的尺寸。有時為了因應客戶的需求，種類會增加，然而我會自問這款設計可以擴增到什麼程度。系列開發需要考慮的層面很多，並不是放大縮小尺寸那麼簡單。

在中國，改良自傳統潮州功夫茶的乾式
功夫茶，如今是喝茶的主流。訂購片口
與茶杯的中國客人相當多，我在錯誤中
嘗試做出能享受細緻口感的茶杯，不知
不覺中，種類變得越來越多。我很驚訝
的發現，原來容量、形狀，甚至是釉藥
等等因素，都會讓茶湯的味道產生變化。

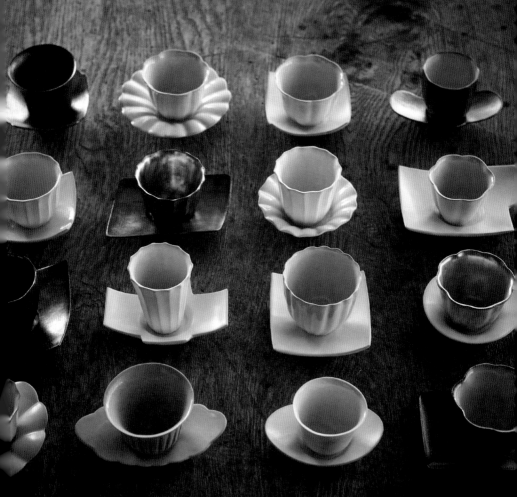

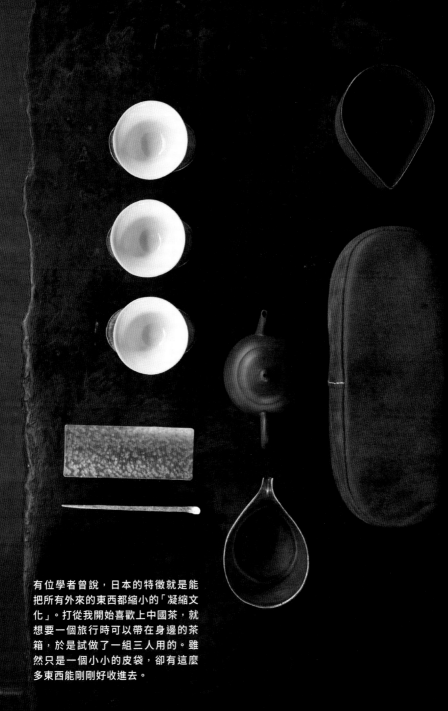

有位學者曾說，日本的特徵就是能把所有外來的東西都縮小的「凝縮文化」。打從我開始喜歡上中國茶，就想要一個旅行時可以帶在身邊的茶箱，於是試做了一組三人用的。雖然只是一個小小的皮袋，卻有這麼多東西能剛剛好收進去。

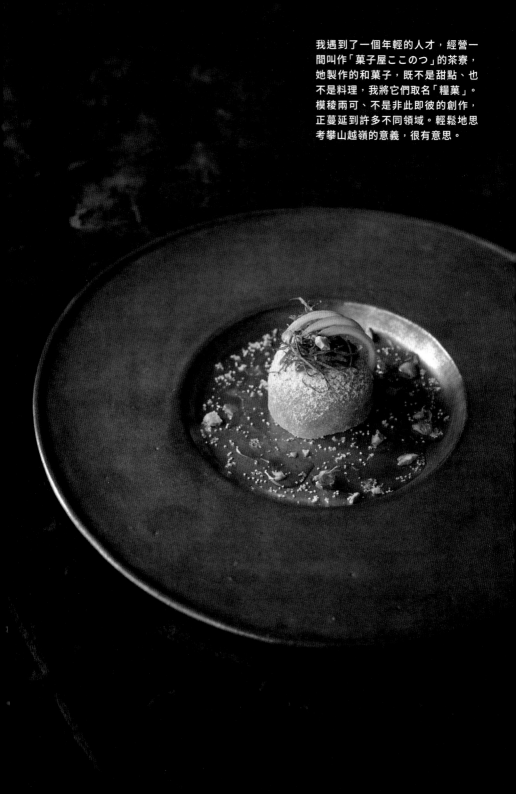

我遇到了一個年輕的人才，經營一間叫作「菓子屋ここのつ」的茶寮，她製作的和菓子，既不是甜點、也不是料理，我將它們取名「糧菓」。模稜兩可、不是非此即彼的創作，正蔓延到許多不同領域。輕鬆地思考攀山越嶺的意義，很有意思。

雖然比起年輕時製作的尺寸小了許多，但我還是持續在進行陶藝立體作品的創作。我制定了一個名為界線系列的主題，無論是思考或製作都讓我樂在其中。隨著年歲增長，如果能將變老的意義表現在創作上，對我而言是最理想的狀況。

.

二

我喜愛的物件

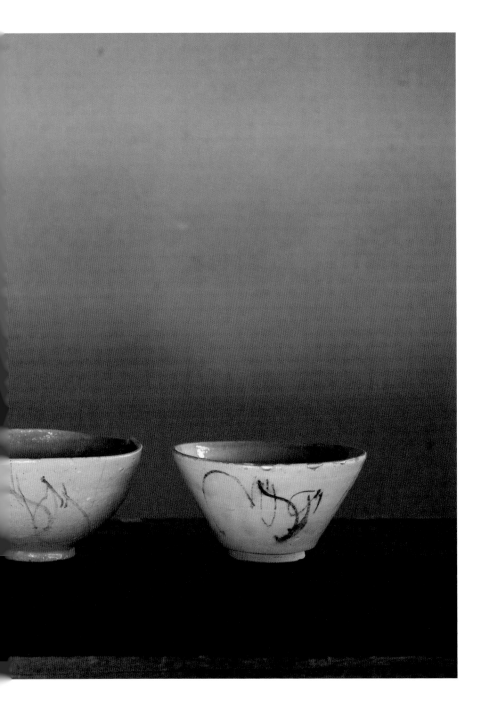

我對於自己的收藏，懷抱著某種特殊
情感。或許與自己有相同際遇的共
鳴，說不定也是對自己的鼓舞。我想
像在白瓷大受歡迎的背後，默默地在
窯廠做著一個又一個器物的夫婦，用
轆轤與手繪的方式製作陶質的柳茶碗。

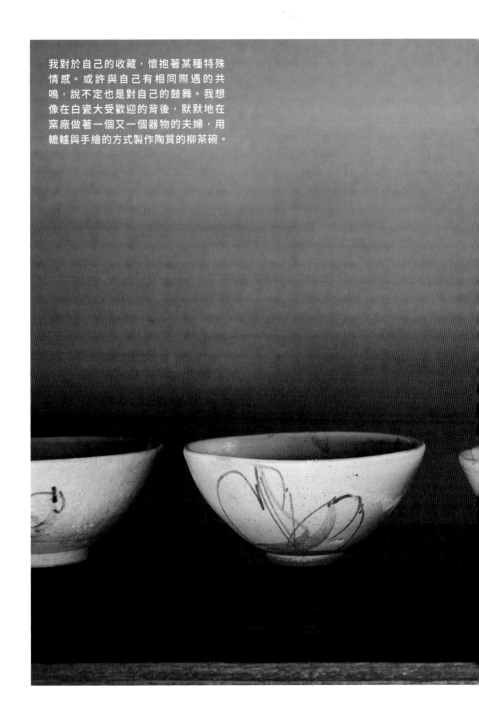

柳茶碗

畫不好也是畫 ※1

美濃窯最具代表性的陶器，檯面上應該是桃山時代的志野、織部、瀨戶黑、黃瀨戶的茶陶※2。相對於此，檯面下的代表作，我認為是由平安時代開始，即便形式改變，也一直製作到現在的生活器物。尤其從江戶時期到昭和中期之間的上釉日常用品，有很多有趣的作品還留著上繪與成形時手工製作的痕跡。從江戶時代開始近四百年的時光，陶瓷器的主流都是伊萬里的白瓷，美濃燒對此多少抱持著對抗意識。

當時的陶器師傅都很嚮往白瓷，嘗試尋找能燒出雪白細緻質感的陶土，然而還是比不上白瓷的通透，如果只是全白看起來又缺乏吸引力，於是加上彩繪想提升作品的價值。儘管如此，畢竟是需要大量製造的生活用品，無法耗費太多時間與心力。由於必須不斷重複繪製相同的圖案，為了省時省事，花樣都很簡略。因此這些陶器很少使用昂貴的山吳須※3，多半用容易入手的鬼板簡單畫些討吉祥的鐵繪※4。其中我最喜愛的，便是被下級武士拿來當作飯碗的柳茶碗。

柳茶碗這稱呼的由來，據傳是因為名古屋城過去被叫作柳城，因此從江戶初期開始，便有在器物上繪製柳枝的習慣。隨著時間過去，江戶中期至末期製作

※譯注1 日本畫家熊谷守一的名言，被喻為畫壇仙人的熊谷守一淡泊名利、崇尚自然，認為畫得好看得到極限，畫不好反而有更多可能。
※譯注2 指茶事中使用的陶器，並非日常生活用品，被視為最高級的器具。
※譯注3 一種用於陶瓷的顏料，通常為深灰色。
※譯注4 陶瓷器裝飾技法之一，使用含有氧化鐵的釉彩在坯體表面彩繪。

的生活雜物，由於「反正是吉祥圖案，畫柳準沒錯」，成為快速製作時的經典圖案。我曾一度想模仿試做，卻完全畫不出同樣俐落美觀的線條。那是不斷重複至落筆不假思索的境界，才能練就的抽象筆觸，讓人打心底讚嘆。柳茶碗的質感細緻，是以灰色石器土※5用轆轤拉出很薄的形狀後低溫燒成的石陶器。過去從瀨戶窯到美濃窯都有生產，算是兩地從燒陶轉型為生產瓷器前的過渡產物。從中可窺見對伊萬里白瓷的憧憬，努力活用當地原料的苦心。

透納※6、村上華岳※7、蒙德里安※8以及牧谿※9等人，是幾位將具象駕馭到極致後又轉為抽象的代表畫家。這個畫著抽象柳樹的碗，簡直能和那些藝術家的作品並駕齊驅，讓我愛不釋手。

順道一提，一九一〇年自英國學成歸國的富本憲吉※10曾說：「我之所以認為繪畫與印度棉織花布同樣貴重，是因為在倫敦市的南肯辛頓博物館，看到它們被並列展示，而第一次產生這樣的想法。※2」富本的想法很有意思，他在抽象畫與達達主義誕生前，便認為純美術與應用美術（工藝）應可等同視之。

*1 鬼板──採掘的天然褐鐵礦石，研磨成粉末可用於鐵繪、化妝土和鐵釉。桃山時代的鼠志野陶便是在化妝土中混入鬼板燒製而成。昭和時期仍有人拿著鬼板到製陶工廠兜售。

*2 《傍徨的工藝──柳宗悅與近代》──土田真紀，草風館，二〇〇七年。

※譯注5 一種介於陶器與瓷器之間的陶瓷器原料。

※譯注6 William Turner，一七七五─一八五一年，英國浪漫主義畫家，以風景畫聞名於世，晚期作品對法國印象派有極為重要的啟發。

※譯注7 一八八八─一九三九年，推動日本畫革新運動的重要推手，擅長宗教畫與山水畫。

※譯注8 Piet Mondrian，一八七二─一九四四年，荷蘭畫家，將抽象派推至極限的新造型主義大師。

※譯注9 生歿不詳，南宋畫僧，因畫風隨興自由而未受中國重視，但在日本卻備受推崇，對日本水墨畫影響至深。

※譯注10 一八八六─一九六三年，日本陶藝家，出生於奈良縣，曾參與東京皇居的設計。

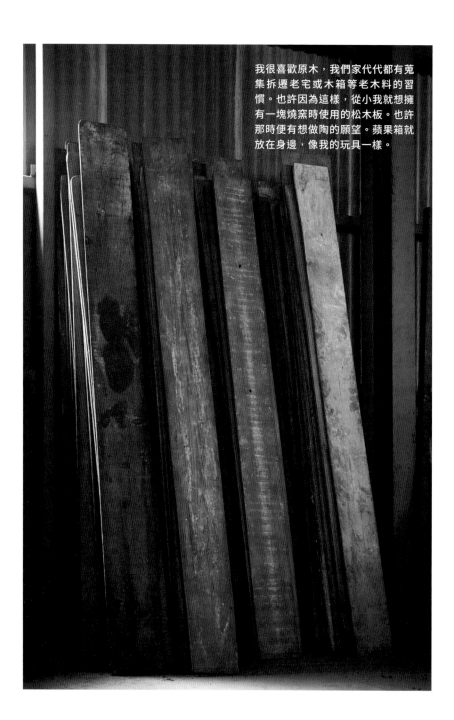

我很喜歡原木，我們家代代都有蒐
集拆遷老宅或木箱等老木料的習
慣。也許因為這樣，從小我就想擁
有一塊燒窯時使用的松木板。也許
那時便有想做陶的願望。蘋果箱就
放在身邊，像我的玩具一樣。

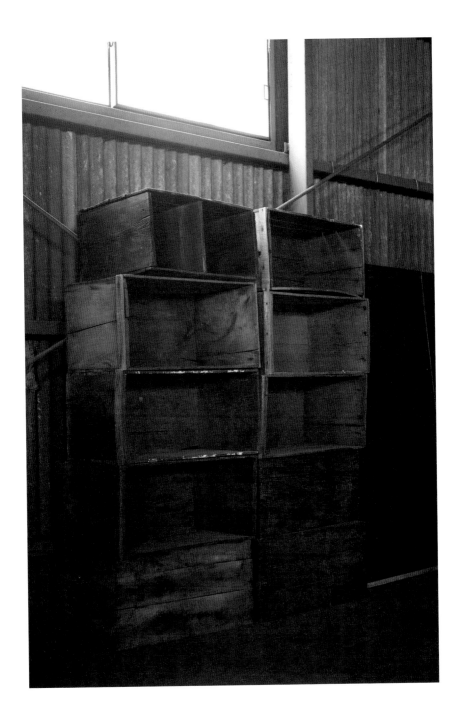

松木板與蘋果箱

窯廠的工具

也許因為家裡是做陶瓷經銷的，我從小就對製造現場很感興趣，到上國中為止，經常跟著家人去窯燒取貨。即使是現在，仍對那時期的木造小屋充滿鄉愁與依戀，如果知道有廢棄的窯燒，就會去接手做陶用的舊工具。其中我最喜愛的，莫過於用來盛裝搬運捏塑成形器物的松木板，因為常年使用，邊角都被磨圓了，表面還有不規則的鋸齒傷痕，以及原木料天然的歪曲，真是美極了。為了充分利用，我把它們拿來做仿李朝的棚架，還有百草藝廊的天花板與櫃檯。

多見治在中生代[※1]是一個河口，無論從哪裡開挖，都可以採集到堆積的黏土，對植物來說，是很貧瘠的土地，能生長的大多是對黏土層適應力極強的松木。為防止木板斷裂而毀壞產品，美濃窯用的都是松木，即使彎曲也不易斷裂，不扎手且重量輕，觸感溫暖。也許因為向來都生產價格相對低廉的食器以及日常用品，如果板子上一次放不了太多產品，就不合乎生產效率，因此這塊木板足有兩公尺長，沒有嫻熟的技巧根本無法駕馭。在我的工作室裡，為了方便，我把它裁短成一點五公尺長。松木板不但可以用來搬運，也適合作為窯爐的燃料，無論從自然循環、古人的智慧到經濟效益考量，可從中學習的東西非常多。

※編注1　約二億年多前，介於古生代與新生代之間的地質年代，恐龍與菊石滅絕的時代。

美濃另一個具代表性的窯用工具是蘋果箱。由於住家跟做生意都在同一個地方，燒製好的成品都是用蘋果箱裝運，因此家裡永遠放著原來是裝蘋果的木箱子，小時候我會把它們拿回自己房間，用在許多地方。第一次擁有自己的私人空間時，我也搬了很多蘋果箱進去，也許是種自我意識覺醒與叛逆期的表現吧，我把箱子疊起來形成屏風或通道，打造了一個像祕密基地般的讀書室。如今松木板已被膠合板、蘋果木箱被塑膠箱所取代，但是在百草藝廊，仍經常把它們當成作品的展示台或架子來使用。百草藝廊附近的高田地區，因爲蘋果箱可容納像是裝燒酒的陶瓶，或者有蓋子的甕等體積大、重量輕的成品，加上很耐熱，總算還能看到它們的蹤跡，與當地的窯廠景致融爲一體。

戰後的日本，彷彿忘記曾經打過仗似的，所有的住家都用日光燈照得很亮，也蓋了許多利用新建材的房子，過去我的私人房間也是這樣。出於反抗的心態，我才會對電燈泡與未塗裝木材產生那麼深的依戀。未塗裝的木板和釘子製成的蘋果箱，是幾十年來尺寸沒改動過的規格品。把它們拿來當作家具使用，是很理想的選擇。我曾經看過一段影片，介紹了工匠捶打釘子時心手合一的卓越技巧，把切下來的剩料、尺寸不一的板材、拼湊成一個完好的長方形木箱。這出神入化的手藝，有一天也會被AI取代嗎？黏土是有生命的，我認爲圍繞在陶器周圍的，還是低科技的產物比較對味。

＊1　陶瓷經銷──在美濃地區，多治見市以陶器經銷商爲主，土岐市與瑞浪市則是窯廠居多。

＊2　窯燒──美濃地區對製陶廠的稱呼。

＊3　木造小屋──指製陶的工作空間與存放素燒前的器物的小房間。

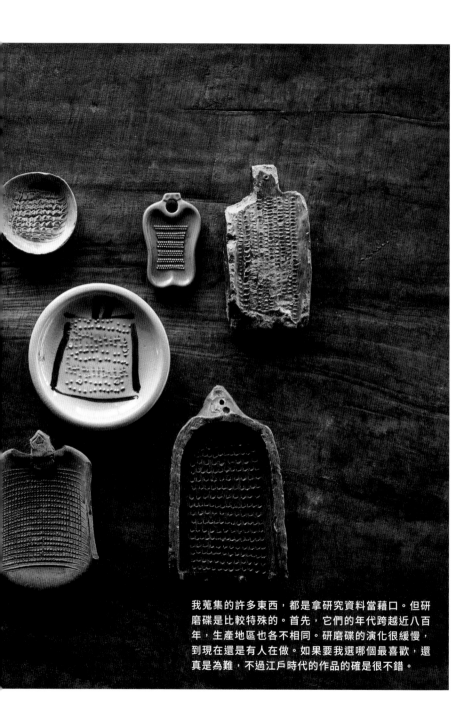

我蒐集的許多東西,都是拿研究資料當藉口。但研磨碟是比較特殊的。首先,它們的年代跨越近八百年,生產地區也各不相同。研磨碟的演化很緩慢,到現在還是有人在做。如果要我選哪個最喜歡,還真是為難,不過江戶時代的作品的確是很不錯。

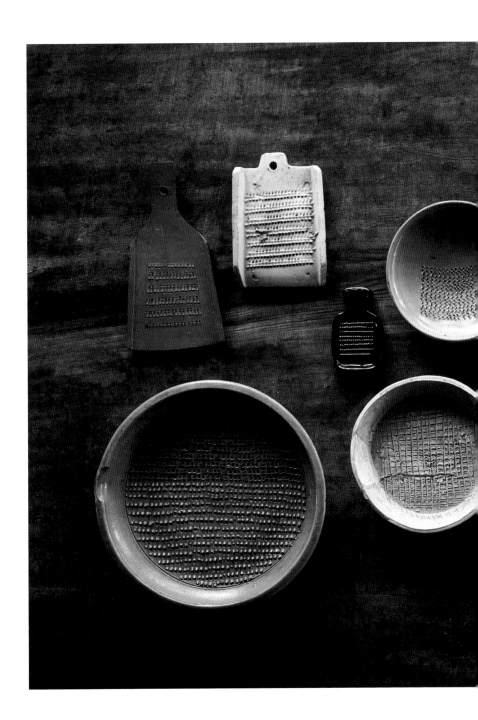

研磨碟

找到空隙

我曾不知在哪兒讀過，以北緯三十五度左右為界，地球上的烹調鍋具在外觀上的演化各有不同。北方的寒冷地帶，為了善用做飯時的熱能為家中取暖，會在屋子中央挖一個地爐，鍋子從天花垂吊下來進行煮食；而在南方的爐灶文化中，鍋子則是直接放在爐火上加熱。生活的方式與器具是息息相關的，從飲食文化中我們也可以看到這樣的差異與變遷，十分有意思。

研磨碟被認為是人類歷史上最具革命性的器具。這說法也許有點誇張，據說是因為磨碎後蔬菜變得可以生食的緣故。在生菜沙拉很普遍的現代來看，也許會感到意外，即使在今天，崇尚藥食同源的中國，依舊認為生的蔬菜對身體來說太寒，習慣加熱烹煮後才享用。過往難以處理火的年代，又還沒發明刀具，人類吃菜是用石頭壓碎的，所以發明一種可以食用蔬菜又不讓身體發冷的器具，應該備受期待。如果用足球來舉例，也許就像在比賽中找到一個空隙的感覺吧。

研磨碟最早是從鎌倉時代開始製作，當時使用了製作山茶碗※1的白瓷系陶器技術，再加以延伸。在碟子上用鏟子刻下網狀的刻線。後來演變成邊緣向外有壺嘴的設計，以瀨戶窯為中心的地區開始製作。研磨碟的功能隨著時代變遷與時並

※譯注1　從平安時代末期（十二世紀）到室町時代（十五世紀）在日本東海地區生產的素燒陶器。

進，江戶時代的瀨戶窯雖然是手工製作研磨碟的末期，製作過程是先用轆轤拉成圓盤狀，為了便於單手使用，將相對的兩側彎曲成長方形，研磨碟演化至此，無論在技術面，以及作為一種生活器具，都已經是完成式了。到了明治時代受工業革命影響，不同原料製造的研磨器具迅速增加，不再是陶器的天下。剛開始，就算已出現其它材料做的研磨器皿，陶製的研磨碟還是被認為較有價值，可惜，隨著大量生產的工業產品成為主流，陶器反而成為代用品。

時代的變遷，總是很明顯反映在生活器具上，汰舊換新的速度有時極為迅速、手工業與工業、陶器與新材料之間的競爭便是如此。因此，雖然現在銳利又醒目的金屬研磨器較為普及，但業者依舊投注不少心力繼續生產耐用又耐酸性的陶瓷研磨碟。每當我看到戰爭期間各種陶瓷器的代用品，便忍不住想，陶瓷製品總是在被逼到絕境時發揮力量。它們永遠都在尋找一個空隙，懂得如何見縫插針、迅速補位。儘管不是高價的產品，看到陶瓷業者不放棄挑戰並願意加以改良，我的內心感到十分欣慰。

三

由外而內的對話

坂田和實 & 沒有標準的 美

不依附權威

坂田和實

「古道具坂田」店主。一九四五年生於福岡※1。上智大學畢業後任職於貿易公司，一九七三年於東京目白開設古物店，販售來自日本全國各地的器物。一九九四年於千葉縣長生郡長南町開設美術館「as it is」（建築設計：中村好文）。他的審美眼光不受限於既有價值觀，對日本當代藝術家帶來來深遠的影響。

安藤 一九九七年坂田先生在「古道具坂田」舉辦的「荷蘭白釉陶器展」，對我來說，是一個影響了我後來人生的重要展覽。

坂田 那麼多人對荷蘭的白釉陶器感興趣，讓我大吃一驚。竟然在開幕前一晚，就有人到店門口排隊。

安藤 開幕前一晚明明我人已經在目白的店裡，卻沒有排隊的毅力，結果開幕第一天到的時候，東西幾乎都已經賣光了。但是，剩下來那個盤緣寬寬、直徑二十七公分的盤子，讓我深受衝擊。（請參閱第四十一頁「與荷蘭白釉陶器的邂逅」）。我把它買回家，鑽研製作與施釉的方法，花了三年時間以自己的作品重現出來的就是荷蘭盤。當我終於做出來，想說一定要拿給坂田先生看，結果你只說了句「喔，這樣啊」而已。因為我也很怕當場聽到你的看法，所以拿給你以後不等包裝打開就趕忙回家了。由於

後來也沒收到回音，還以為你看不上眼呢。沒想到

後來當時《藝術新潮》雜誌的編輯菅野康晴跟我聯繫，說「因為坂田先生想在『當代器物』的專題裡介紹你，希望能拍個照」，我當下非常驚訝，不敢相信是真的。等雜誌寄來，看到照片後更是吃驚，因為事隔不過幾個月，盤子已經被用到讓人想問：「這應該是老物件吧？」的程度。我真的好高興。

坂田 我也是啊，當安藤先生帶盤子來找我的時候，真是高興的不得了。後來又收到一個尺寸比較小的，到現在我還是每天都會用。不過啊，已經被用得很舊，邊緣都缺角了。但是對我來說，有那些缺角、裂縫、汙漬，以及修繕痕跡，反而顯得更美。在那次的專題中，柳孝先生等老字號的骨董店也介紹了他們愛用的器皿，柳先生他們絕對不用有瑕疵的東西，我倒是完全不介意。這麼說吧，比起作品本身就已經很完美，我認為麵包放上去以後看起來完美比較重要。作為一個盤子，裝了食物看起

來美才是美。

安藤 其實啊，我的作品是抱著就算缺了角還是漂亮的前提製作的。如果釉藥是白色，就會用跟那個白很相近的陶土，如果是黑釉，就用黑色的土，所以就算有缺口，也看不太出來。

坂田 原來你連這都考慮進去了啊。

安藤 你策畫的那個展，是第一個展示十七世紀歐洲庶民餐具的展吧？沒想到世上還有那麼多不知道的事情，讓我感到好興奮。

坂田 我覺得白釉陶器很棒想蒐集的事，連對荷蘭人都沒聲張。因為一旦知道白陶會賣得很好，荷蘭的同行也會搶著要。所以剛開始五到十年的時間，我沒有告訴任何人，只跟發掘的人直接交易。就算在荷蘭，雖然也有些父子兩代都專門在收集白釉陶器，美術館也會把白色餐具收集起來辦展。但都不曾妥善的介紹與展示。我在策畫那檔展覽的時候，把展覽小冊子拿給英國人看，結果被他們說有夠

「Boring！」（無聊、無趣）。但是，日本人就很懂得欣賞那種柔和的內斂與深度。

安藤 我覺得日本人在利休之後，就能經常保持某種前衛，或是顛覆既有價值觀的觀點耶。

坂田 的確在日本的茶人之中，江戶時代也有像是荷蘭的彩繪，或者帶入一些南洋風格。在這層面上，我認爲日本人滿有彈性的，只要覺得有趣，就算是外國的東西也會吸收。

安藤 坂田先生也像江戶時代的茶人一樣，一直以來透過「古道具坂田」*1，發掘他人所不能照見的價值。這種感覺無法簡單的用「有個性」來定義，而是對從事藝術與工藝創作的人帶來某種形式的影響，關於這個部分，我想包括我自己，都很好奇坂田先生是如何與藝術、工藝產生連結的。你沒有加入東京美術俱樂部該說是種反權威嗎？立場如此鮮明的古物店，我想應該只有坂田先生吧？

坂田 該怎麼講呢，我想自己只是單純不喜歡團體

活動吧。我的性格沒辦法附屬於某個組織。不過，生活工藝的創作者們不也這樣嗎？大家各自在自己的領域中努力，完全不搞上下關係那一套。在日本，無論身在哪個領域，好像到最後一定都會走到要求一致性與上下階級那方向。這樣也許做事會方便有效率、年紀大了也有個地方靠，也無可避免的會成爲某種權威。然而生活工藝的創作者，就完全沒有這種感覺吧。這就是生活工藝讓我最欣賞的地方，我被這種風氣所吸引。

安藤 的確，我們對權威完全沒興趣啊。

從喜歡的領域開始

坂田 一九七五年我剛開店的時候，就立志一定要在自己喜歡的領域裡混得到飯吃，這比什麼都重要。因爲知道跟我有一樣想法的人應該不多，那就小小、慢慢地做，只要能遇上幾位知音就好的感覺。

安藤　這個部分百草藝廊也是一樣的。剛開始一天也未必有十個客人上門。坂田先生把店名叫作「古道具」而非「骨董」，也是一種相當中性、沒有預設價值的設定吧？想表達古老的物件，並不僅限於那些已經被賦予價值的東西。

坂田　我隱約也知道，自己喜歡的東西，與一般價值觀認爲好的東西，應該是不太一樣吧。所以，只要能堅持自己的路存活下去，那樣就夠了。

安藤　你爲什麼會對骨董有興趣呢？

坂田　我本來就喜歡老的東西。

安藤　這是受誰的影響？

坂田　是我的姊姊。我姊姊之前住在京都，我還記得她跟我說過好幾次，「日本已經有很多會做東西的人，日後需要的是，把做好的東西傳達給使用者的人與工作。不會做也無所謂，能夠好好選品，然後交到使用者的手上，這個工作非常重要。」我大學畢業就進企業工作，但總覺得格格不入。爲了存

旅費只工作了兩年一個月就離職，跑到歐洲旅行。在那邊旅行了大概三個月之後，就到英國住了大約一年。因爲在英國是靠著洗盤子還有打掃之類的工作維生，回國以後就覺得，自己沒什麼不能做的。如果要開店，早上可以先去當司機，下午再開始營業。我知道自己無論做什麼都活得下去。

安藤　住在英國的那段日子，去逛了很多美術館跟骨董店嗎？

坂田　對呀，我甚至自己做了歐洲各大城市的器物店地圖呢。

安藤　那是因爲已經有意在日本開一間生活器具店的緣故嗎，姊姊說的話一直沒有忘記。

坂田　一直沒忘啊，而且當時日本尚未有這種類型的店，所以雖然沒有資金，還是覺得應該可以做。

安藤　坂田先生回到日本後，剛開始是到骨董店當學徒吧？在那個年代的骨董業，如果不是從哪家骨董店學成出師，是不可能突然開得了一家新店的。

不像現在，因爲喜歡就可以開店。

坂田　在骨董的世界裡，注重代代相傳的觀念很難動搖，由於同行之間也會互相交易，因此幾乎無法立刻接受新的做法或者外界的價值觀。所以我只做一年就辭職，自己開了店。剛開始，只賣些便宜的東西，還刻意避開日本的老物件，直到有個人看到店裡來自歐洲與非洲的舊物後對我說：「坂田小老弟，這根本是殊途同歸嘛。」他還說：「你做一件事，只要能找到與那件事相關的美好就行了，無論在什麼領域都一樣。所以你也別在意了，放心賣日本的東西吧。」對於已經專精某個領域的人來說，也很有道理。聽完我覺得那個人的論點很有意思，從其他地方只要得到一點提示，就可以很快又鑽進去。無論是熱愛美食或者是設計的人，在某個時機點，便會掉進古器物的世界。

安藤　就好像雖然登山口不同，但只要都朝著山頂的方向前進，不知不覺便越來越接近、殊途同歸

了。認眞把一樣東西鑽研到極致，萬事萬物便能融會貫通，就是這意思吧。

坂田　柳宗悅也說過，藝術家爲自我表現憑一己之力到達的世界，與工匠專心致志爲別人造物在他人之力下到達的世界，兩者最終都非常接近、重疊的部分也很多。可能接近佛教所說「自他一如」[※2]的境界。

安藤　是這樣沒錯。當代藝術家李禹煥也認爲，身體不能不動[※2]，這跟柳宗悅講的是同一件事。藝術家在自力之道上超越自我。工匠在投入重複的工作中達到忘我。我認爲走在自力[※3]之道上的當代藝術，與走在他力之道上的工藝，也許可能會在某處相逢吧。

※編注1「古道具坂田」於二〇二〇年歇業。坂田和實於二〇二二年十一月六日逝世。

※編注2 超越自己與他人的界線，同為一體。

※譯注3 佛教淨土信仰的理論，認為佛道有二力，自己所修之善根為自力，佛之本願力為他力。

給使用者進入的留白

坂田 歐洲有間認識很久的器物店，我會從他們蒐集的骨董裡買一些帶回日本。老闆經常問我：「你選品的標準，到底是什麼？」因為他認為：「雖然已經認識幾十年，我還是抓不到你的標準。」這時候我就會回答：「那是因為歐洲人做選擇的時候，想法都很單純。」日本人的標準應該是不好懂的吧。像是侘寂、搭配、形似等等，連我們自己也稱不上理解的很透徹。要說明「由於四季分明、溼氣又重，在寂寥的建築空間哩，藉著穿透紙拉門照進來的柔和光線觀看事物的文化」，難度實在太高了。然而，對於日本人的感性有興趣的外國人，大多有當代藝術或原始藝術的背景。基本上，歐洲的藝術以希臘跟文藝復興時期為主流，他們被教導要那樣表現才叫美。覺得未必如此的人，通常都是從事與當代藝術或原始藝術相關的。

安藤 在歐洲，二十世紀初佛洛伊德發現了所謂無意識的概念吧。差不多同一時期誕生的達達也很有意思。雖然不是那麼為人所知，不過達達主義的「達達」，在法文是「玩具木馬」的意思，也就是說把棒子當成馬的形似。在那之前的藝術，認為所見即為一切，相機發明後，才發現原來所見會隨著光而產生不同的模樣，所見未必就是全貌。達達主義又更進一步指出，即使看得見，也不代表就是看見的那樣。譬如，一根棒子本來只是一根棒子，但如果有小朋友把它拿來放在胯下騎，看起來就變成玩具馬了，也就是種抽象的概念。二〇一七年的春天，岡崎乾二郎在豐田市立美術館策畫了一場名為「抽象的力量」[3]的展覽，那個展覽對我的影響很深。套句岡崎先生的話：「所謂的抽象，並不是將外在顯現的形狀抽掉，而是對於具象體本身的理解與判斷」[4]。這個所謂的「對於具象體本身的理解與判斷」，我認為是器物與人產生關連，讓看得見的器物

得以變成完全不同的用途。讀到這段話時，我覺得

「啊，這跟我製作食器時思考的事情完全一樣」。戰後的鑑賞陶藝，透過裝飾元素，或者專注於難度極高的技術來博得掌聲，但工藝就是把這三元素都抽掉，用能透過身體感知的留白與餘地取而代之。不管入手的人使用在何處、料理要放在盤子中央還是邊上，都因人而異，而且在下次使用時，還會換成另種使用方式。正因我保留了這些餘地，物件和身體於是產生關連，呈現出某種抽象性。六〇到七〇年代，出現在日本的「物派」也是如此。譬如當觀者見到李禹煥石頭並列的作品，脫口稱讚：「這石頭好棒啊！」指的並不是一顆一顆的石頭，而是思考了那些石頭被放在椅墊上所代表的意義。物件一旦經過人的思考，並與身體產生關聯，它的定義也會有所轉變。

坂田 嗯，的確蠻深奧的。

安藤 我認為坂田先生的選物也是如此。像是展示時使用的咖啡濾杯還有抹布什麼的，都是已經被誰用過，曾經與身體有過連結的。儘管身為咖啡濾杯的使命已經完結，但在與身體相關的記憶之中，它的具體性依舊存在。坂田先生挑選了一些「用舊的咖啡濾杯」，是因為看到它們在被使用過程中的體現。在這個意義層面，坂田先生的選物，其實也可說是抽象的吧。因為連眼睛看不見的，你都進行了選擇。一般來說，人們把具體描繪出來的稱為「具象」，以幾何型態表現的稱為「抽象」。但在岡崎先生的理論中，他認為能為體現與具象事物保留的餘地，才是所謂的「抽象」。這麼思考的話，許多人說坂田先生很懂如何使用「形似」，其實也許是誤解。我認為人們口中的形似或轉用，是指與原本用途不同的使用方式，然而坂田先生的選擇，或者說千利休做的選擇，你們之所以能看出那東西「與其它的不同」，是因為不只是單看用途的形似，而是在那之前，先感受到了物件內在的具體性。至於那個具體性該如何表達，我還想繼續探究，不希望只用「美」這個形容詞簡單的帶過。

坂田　這麼說來，我曾聽人說，當代藝術不太使用像是「美」這類比較柔性或傷感的詞彙。當代藝術雖然不會強調是帶著新創的理論與作品，一路除舊布新向前行，但是因為直接使用「美」這個字眼會覺得尷尬，反而都沒人用，這件事我聽了眞是非常驚訝。

安藤　你認為世上有所謂絕對的美嗎？

坂田　我認為沒有。我曾試圖挑選擁有絕對美感的物件，結果選不出來。我們原本就只能在某種相對的情況下看東西，就算在某處自認看到了絕對，但在他人眼裡，也許多半只覺得是相對，所以我認為「絕對」這個字眞是不能隨便用。好比就算看著同樣的東西說有趣，每個人的著眼之處也各不相同。例如二〇〇四年在松本市美術館辦的「素與形」展覽，我跟中村好文※4先生還有山口信博※5先生，試圖找出三個人都能認同、擁有絕對美感的物件。我選的是一個馬口鐵做的一斗罐※6，中村好文先生覺得，它好在長與寬的比例很協調；山口信博先生說，它的把手位置恰到好處；而我覺得，歲月留下的痕跡、生鏽無法使用的狀態，是它最動人之處。像這樣即使三人都覺得好，細問下每個人關注的點其實都不同。

安藤　眼睛看得見的部分，無論誰看到的都一樣，然而觀看時的切入點，卻因人而異。

坂田　如果沒有保留空間與他人產生連結，會讓人感到很苦悶吧？戰後所謂的鑑賞陶藝，創作時沒有留下讓觀賞者與使用者進入的餘地。生活工藝則保留與使用者之間的空間，所以才覺得好用。

安藤　不過我們在創作時，幾乎沒有特別意識到這點。轉個話題，你經常去看當代藝術的展覽嗎？

坂田　不會，我很少去。

※譯注4　中村好文，日本建築與家具設計師，美學品味深受藝文人士喜愛。
※譯注5　山口信博，日本平面設計師。
※譯注6　一種日本工業用金屬容器的通稱，一斗為十八公升，除了裝化學原料、食品調味料，由於經常拿來裝煤油而廣為人知。

平衡之美

安藤 這樣啊，蠻意外的呢。我認為坂田先生在千葉的美術館「as it is」的展示，某種程度就像是當代的裝置藝術啊。你沒有特意要這麼做嗎？

坂田 我沒有這樣想過耶。開店初期，賣的都是很便宜的舊東西。接下來的十五年，陸續賣過高價的椅子啦，或是舉辦經筒[※7]的展覽，還有蒐集朱漆器等等，持續專注在這些物件上，一路做下來得到了大家的肯定，尤其是同行都特別稱讚我「很會挑好東西」。之後選物範圍就一路從室町時代到鎌倉，從鎌倉時代到平安時代，越蒐越精，然而那麼精緻的骨董放在店裡，會有小廟容不下大佛的誠惶誠恐。

一個月畢恭畢敬的拿出來欣賞一次會覺得很棒，然而也會有「一直放著也不知道該拿它怎麼辦，還是趕快收起來好了」的想法。直到有天我開始覺得，還是那些日常生活舊物跟自己比較合、相處起來也舒

服，這才想開一間美術館。

安藤 原來是這樣。

坂田 就這樣，我利用千葉縣山裡的一棟建築，開了名叫「as it is」的美術館。起初，當我在那裡將日常生活用品陳列出來時，第一次體會到「原來美可以如此簡單啊」。有了空間、把物件放進去、人們來觀賞，這樣的平衡感覺非常棒。在那之前，我以為只要專心一志投入在器物上就好，原來不是這樣，自然與建築、建築與空間、空間與物品、物品與人，如果都能達到平衡，是最舒服的狀態。而這種平衡在我看來，就是「美」。在那時候，我才明白了這個道理。了解到原來所謂的美，就是這麼回事。

安藤 這跟我們剛聊到的，關於留白與保留餘地，讓人有空間發生某種互動，是一樣的道理。

坂田 還有一件事情就是前來觀賞者的成熟度，也有一定的要求。在深山的建築裡，展品完全配合場地進行規劃，然後有成熟，而且想法有彈性的人來

到此處，如果這些條件都具足，便能成就一個很舒服的空間。我在開館的第一天領悟到這個道理，當下的感覺是即使哪天發生地震，這棟建築坍塌了也無所謂，因為我已經擁有了滿滿的珍貴收穫。

安藤 即便如此，無可避免的還是會碰到很稀有、價值很高的骨董對吧？這時怎麼辦？會接手嗎？還是會刻意避開？

坂田 我想每樣東西都有它的標籤與價值。有時候是年分久遠、數量稀少，或是名家作品、美術館也有收藏、做工技巧非常精細等等，我們店的作法是，先把這些標籤都拿掉，要不要收的判斷基準是，除去標籤以後只要自己喜歡就可以。對我來說，物以稀為貴不會是我選品的基準，基本上，便宜而且大量生產的老物件我更喜歡。

安藤 的確，很難做啊。

坂田 不過，以生意來說不好做吧。我一直以來蒐集的老東西，如今的價格只有二十年前的一半。有幾家新開的古物

店，老闆是從設計或者時尚圈跨界進來的，越來越多人開起了古物店。

※譯注7 保護或收納佛經的容器，以青銅器居多，也有以鐵、陶、石製成。

給今後的年輕人

安藤 現在的我一直在尋找，生活工藝與當代藝術之間有沒有什麼共通點。我認為生活工藝創作者的共通點是，擁有不同領域的觀點，而達達主義似乎受到不同領域的影響也很深。一般來說，馬歇爾·杜象※8、還有阿爾普※9是達達主義為人所知的代表藝術家，阿爾普的妻子蘇菲·阿爾普，是室內設計師也是舞者，她對丈夫的影響據說也很大。舞蹈就不用說了，如何使用家具，其實與身體也息息相關。眼見未必就是一切，當不同領域培養出來的身體介入

123 ｜ 122

後，就會轉變爲不一樣的產出。達達主義被認爲是以日常的、女性觀點的、室內設計等與身體互動性極高的領域來看固有的藝術分類。誕生於日本的「物派」藝術家，只有一個不是繪畫出身。李禹煥同時是位哲學家。生活工藝的創作者，也幾乎都是從其它領域跨界進來的，儘管各自在不同的地區活動，製作出來的作品保有產地的風格，但在此同時，他們也照亮了產地過去沒有被發掘的特質，使其蛻變爲新的創作。

坂田　我非常認同。而且就算來自不同領域，如果只是毫無意義的追隨主流，就只能成爲某種延續，不會產生開創性的風潮。反而就算缺乏經驗，但有企圖心想要改革，一旦出現這樣的人，就會帶來劇烈的改變。我認爲生活工藝的創作者大多具有開拓精神，因此帶動了年輕的後生晚輩。這些年輕一輩，並不會跟安藤先生這一輩人做同樣的事情，而是往不同方向前進，甚至可能回頭質疑、批判前輩。不知道這些年輕世代，接下來會往哪裡去。但我覺得爲了讓日本價值觀得以延續，不斷有後浪輩出，並且推動著前浪，這樣也挺好的不是嗎？就好比現在，我們對從前白洲正子等人挑選的骨董，提出不同的觀點；白洲夫人那一代，則是對更之前的民藝，感到質疑；而當初推動民藝運動的那批人，也不認同更早以前的細川護立※10等人蒐集的鑑賞陶器作品。我覺得若非如此，日本人在精神上的中心思想，便無法眞正地被傳遞。

安藤　如今的年輕一輩，不會積極想要拜師，品味又好，不管要開古物店還是自行創作，門檻都沒有過去那麼高了。關於這一點，你怎麼看呢？

坂田　我認爲這是件好事啊。如今的時代，就算沒有師父提攜，也可以靠自己闖出一片天吧。比起拜師，橫向發展還更重要。開一間骨董店，與其只追求老東西，更應多涉獵不同的領域，譬如喝茶、聽音樂、觀賞舞蹈，或者享受美食之類的。我認爲如

果不把自己的眼界打開，就很難在未來的時代站穩腳步。既然要做骨董生意，就絕對不能賣假貨，也不能對客人做錯誤的說明，無論如何，都是要用功，逐漸累積成自己內在的厚度。

安藤　不愧是坂田先生啊！也許我也不該把坂田先生推上神壇，柳宗悅也是因為被造神的緣故，某些觀念因而僵化無法跳脫窠臼。

坂田　這世上多的是墨守成規的人。這些人說穿了只是缺乏勇氣吧？例如所有人都贊成戰爭的時候，還勇於說我討厭打仗的人，或是敢逃跑的人，反其道而行才需要真正的勇氣。而社會也因為有勇於反抗體制的人站出來，才得到平衡變得更健全。我認為有膽量在某種狀態或情境下，與既定觀念背道而馳，真的需要極大的勇氣，以及相當的覺悟吧。

安藤　你在意年輕後輩的急起直追嗎？

坂田　不只在意，非常在意啊。因為我們是同一個戰場上的競爭對手啊。在二〇〇〇年代生活工藝出現後，我就有不能被打敗的感覺。雖然我最喜歡的就是生活工藝，不過以競爭對手來說，它同時也是最強大的對手。

安藤　請問所謂的競爭對手是什麼意思？我們製作的是新的作品，而坂田先生賣的是骨董。

坂田　用我們這行的話來說，就是「美感」吧。如果把骨董跟生活工藝的作品並列，要選擇哪一件比較美的時候，那就是競爭了吧。我有時會去工藝家的展售會參觀，如果在那裡發現好作品，價格還很便宜，就會覺得「傷腦筋啊，太厲害了」。

安藤　可以理解為是一種感性上的競爭對手嗎？

坂田　開店以後最讓我吃驚的，是我遇見了許多人，然後發現自己也因此產生多改變。就這樣做了四十三年，我發現品味好的人，願意接受外來的刺激，並將之化為養分逐漸蛻變，是能夠熟成的人。有些客人第一次上門，我覺得對方品味很好，接著會發現，他們的喜好一直在改變。在這層意義

上，我完全不信任墨守成規，認為只要跟自己相信的那套不合，就是有問題的那種人。我現在覺得既定觀念很強的人，或許只不過是用盔甲在掩飾自我感覺的遲鈍吧。

※譯注8 馬歇爾‧杜象（Marcel Duchamp），一八八七─一九六八年，法國藝術家，被喻為二十世紀實驗藝術的先驅。

※譯注9 讓‧阿爾普（Jean Arp），一八八六─一九六六年，法國畫家、雕塑家、詩人。

※譯注10 細川護立，一八八三─一九七〇年，日本貴族院議員、戰後文部省（現為文部科學省，管轄教育、文化、學術等）國寶保存會會長，藝術造詣深厚，是著名的日本藝術藏家與藝術家贊助人。

*1 東京美術俱樂部──設立於明治四十年（西元一九〇七年），旨在保存並活用日本優良美術作品，以及推廣大眾對日本美術的正確認識。

*2 《留白的藝術》──李禹煥，美鈴書房，二〇〇〇年。

*3 豐田市立美術館「抽象的力量」展──「岡崎乾二郎的認識──抽象的力量」展開現實（concrete）、抽象藝術的族譜。本展由雕塑家岡崎乾二郎策展，以兩次大戰間的藝術為主軸，探討抽象藝術原本的意圖，藉此大膽重新審視近代藝術史。展期為二〇一七年四月至六月。

*4 出自「抽象的力量」展覽手冊。

工藝與藝術的關聯——寫在與坂田和實先生的對談之後

戰後過了一段時間，在一連串前衛藝術的誕生之中，自由爵士樂在音樂界成為熱門話題。它打破了既有的爵士樂型態，開闢了新領域，不過對當時許多人而言，那只是聽起來像噪音一般、莫名其妙的演奏。然而，人類的感官有很強的學習能力，聽久了以後，大眾開始熟悉並習慣這種聲音，並慢慢能把它當成音樂來聆聽，尤其是在日本，出現了許多表演者和粉絲。當我聽到坂田先生說「有缺角、裂縫、汙漬，以及修繕痕跡，反而顯得更美」，便突然想起了自由爵士樂的歷史。「古道具坂田」開店以來的老客人，曾經說「古物這個詞現在會讓我充滿期待」。他那種不被既定印象束縛，以嶄新的觀點看待古物的方式，為骨董業界注入一股新的氣象，雖然必定會讓一些人感到那些缺陷和裂縫與噪音沒兩樣。然而就像聆聽音樂一樣，一旦接觸古物並開始學習後，漸漸便能體會那份美。那些久經使用而逐漸失去原有樣貌的物件，還有隨著時光流逝，透過體現刻畫下來的物件，坂田先生從中細細讀出眼睛看不見的細節。為了讓自己也能擁有一樣纖細的感知，我從二十多年

前，便開始出入他的古物店。不過，至今我仍然追不上他，因為他的雷達，無論方向與深度總是不停改變，從不曾停駐不前。如今在日本全國，類似「古道具坂田」的骨董店比從前多了，然而有個決定性的不同之處在於，他與時俱進卻不自認權威的反主流態度，以及永遠抱持著對古器物的深厚感情。

為什麼坂田先生捨去了經過鑑定、數量珍稀且價值高昂的骨董，或是自我風格強烈的藝術作品，反而對用過的舊工業產品和日用品，產生更靈敏的感覺？例如用過的咖啡濾布，有各種知識蘊藏其中，觀者能夠自發的想像，「濾布用的是哪種布料？」、「怎麼用、用在哪裡、用了多少年？」這是因為咖啡濾布被使用的時間，早就遠遠超越了它的製造年分，發展成不同的存在。

達達主義之所以會使用量產的工業產品來表現，是由於它們是匿名的、被視為工具而製造，所以在各種用途上都很容易被廣泛利用。而那些具有強烈的藝術家風格的作品，彷彿主張著自己的存在似的，使得使用者的參與受到了限制。日常生活中使用的器物與技術性不高的工業產品，沒有特別的主張，很容易與使用者產生共鳴，也很容易表現出使用後的體現性。我認為這與二十世紀藝術的特徵之一「時間的流逝」，兩者之間似乎也有某種關聯。

一百多年前的印象派畫家，意識到了所見與所想之間的差距，意識到人們看待事物的方式，會隨光線和時間而有所改變。爾後的藝術家透過掌

握那些不可見的事物進行創作，是為當代藝術，為什麼會感覺與坂田先生的選品有所相似，是因為兩者都讓不可見的事物視覺化。

我們在百草藝廊舉辦「古道具坂田展」時，經常聽到參觀者說：「這個，我們家裡也有哇！」這就好比看到畢卡索的畫說：「這跟我家小孩畫的一樣。」如果從眼睛能看到的範圍來判斷，也許很難說它是錯的。然而，如果沒有經過一定程度的學習，就不可能發現在古器物和畢卡索的畫作深處，隱藏著多少時間和資訊。物件本身屬於功能性的任務雖已結束，但從時光堆疊與身體互動累積下來的部分，可以試著感受坂田先生所發現的美。物件中所具備的不同部分知識，隨著不同的觀者，也會受到不同的刺激，人們想像力或從表面污漬、或是外型被激發，逐漸被引導體會抽象的美。

坂田先生有「古道具坂田」與「as it is」兩個互補的空間。二〇一七年我前往「as it is」參觀時，看到一條應該沒辦法擺在店裡賣、用過的尿布。我想應該從一九九四年，當他開設了自己的美術館來展示自己的選品時，坂田先生已經成為一個表現藝術家了吧。

& 村上 隆

當代藝術 ↔ 陶藝

村上隆

藝術家，Kaikai Kiki 有限公司的負責人。一九六二年出生於東京。活躍於國際的當代藝術家，獲邀至全球各地的美術館舉辦個展，也培養、經紀年輕藝術家。近年極為關注日本當代陶瓷，在收藏的同時，也積極在國際藝術市場推廣。

誠實樣貌的工藝

安藤 今天，我們來聊聊在日本美術史中，從當代藝術的「物派」[*1] 到「古道具坂田」與「生活工藝」，以及村上先生倡議的「超扁平」(superflat)[*2]，這三者之間有什麼關聯。

村上 以我個人來說，希望能把生活工藝類的陶藝，也就是七〇年代的「物派」到二〇〇〇年的「超扁平」，中間空白的三十年，重新梳理並且再次定義。在這三十年間，一些當代藝術家進入了陶藝的世界，從安藤先生開始，包括尹熙倉※1等等，還有許多我不知道的，偶爾還有像青木亮※2創作的實用陶藝，在無意識間成為生活工藝家，並對當代藝術多有涉入。

安藤 想請問你認為藝術與工藝是相關聯的嗎？還是在「超扁平」的理論下，應該將藝術與工藝的分類打破呢？

村上　我想，安藤先生與我看的是完全不同的地圖。你看的是每個細節都仔細描繪的日本地圖，而我看的是日本在世界地圖上呈現的樣貌。就好像用google地圖一樣，可以不斷放大再放大細部的感覺。所以當被問到「藝術與工藝是否相關聯」時，在我眼中是沒有分界、全都混在一起的。然後，我從裡面收集自己關注的部分，進行研究。我想這就是為什麼我會購買當代陶藝作品。

安藤　你至今購買的陶藝作品，大多是生活工藝類型的嗎？

村上　對於像是參加過公開徵選，獲得很高評價的參賽作品，或者是百貨公司經營的藝廊、觀賞用的那類陶器，因為干擾很多，我一點興趣也沒有。講白了，去評價那類型的創作，根本就毫無意義。我認為日本陶藝是在泡沫經濟崩潰後，才開始摸索如何真誠的表現，因而走上了生活工藝的實用陶藝之路。

安藤　你所批判的，是明治時期之後，受到西方學院派的影響，重視自我表現的工藝吧？以日本的藝術大學教的工藝史來看，受到了傳統派、民藝派、日展派※3、工匠派、立體派與學院派的影響很深，然而生活工藝是在最近二十年左右才出現，在工藝界還是少數，其中的藝術家，有的是從工藝圈，也有從藝術界加入的。其實我們邀請在百草藝廊展出的工藝家，也幾乎都是藝術大學或者美術系出身。雖然並非特別想要這麼做，然而以結果來看卻是如此。你經常提起青木亮，他也是畢業自美術學校，從當代藝術進入工藝的世界。請問有特別考慮到這點嗎？

村上　首先，你提到學院派時，把日本的大學及美術館作為基準，我認為是很大的偏差，無法構成前提，在這個基礎上要讓對話成立相當困難。因為你口中的學院派或者像美術館之類的場域，只是受到一般社會認定的主流，這樣的前提我認為是錯誤的。因為那並不是主流，而是一些有點小錢的笨

蛋，上了百貨公司藝廊銷售員的當，因爲作品賣得價格高，便被稱爲主流罷了。又或者是學藝不精的美術館策展人，只因爲擁有在寬闊的場地決定辦展覽的權利，便自以爲是「權威」，這當然也不對。從我的角度看來，安藤先生是爲了到最後，要讓反主流是自己的正義這邏輯能成立，捏造了一個所謂的主流權威，不對，不能說是捏造，而是因爲平常面對的客人也是不做功課的普通人，這種故事具有提高商品價值的功能，所以看起來像是在反覆提醒他們。但是，這樣的時代應該要結束了吧？我希望我們能討論這些，一聽起來很刺耳的話題。無論是生活工藝還是「古道具坂田」，都已經成爲主流權威了。

然而兩者都陷入賺不了錢的困境、進退維谷也是事實。戰後日本文化圈的知識分子喜好的品味是反資本主義的姿態，以及認爲那才是正義的想法。於是權威讓物以稀爲貴、非權威則是因爲產品單價低，只好薄利多銷非常辛苦，這種故事反應在產品售價

上，因此陷入泥沼無法自拔。正因爲這樣，生活工藝的藝術家、仲介商、消費者就創造了一個挑戰茶陶的故事，透過接受這個挑戰來顯示自己反權威的立場，以確保合乎正義。這麼做不是很蠢嗎？還有一點不吐不快的是，過去靠著薄利多銷努力至今的陶藝家們，如今年紀大了，當他們有天突然意識到現實的時候，就會開始越來越積極尋求在反權威的商品上建立自己的權威。「古道具坂田」令人欽佩之處是，他以回收再利用的方式，貫徹了從不陷入左右爲難的態度。

※譯注1 尹熙倉，日本著名陶藝家，一九六三年生於日本兵庫縣。

※譯注2 青木亮，一九五三—二〇〇五年，日本陶藝家，創作態度影響日本當代創作者至深，五十一歲時於準備個展期間英年早逝。

※譯注3 日本美術協會創設的日本美術展覽會，簡稱「日展」。設立當初爲官辦展覽，一九六九年改組成公益財團法人營運至今，是日本最大規模的綜合藝術展。

缺氧活動

安藤 我嘗試思考從「物派」到「古道具坂田」與「生活工藝」之間的共同處，發現了五個共通點。一是反權威；二是著重在日常使用的器物與行為；三是不表現自我意識；四是抽象；五是來自不同領域的觀點。我認爲青木亮有來自當代藝術這個不同領域的觀點。「物派」的藝術家也多是繪畫出身，只有小清水漸是學雕塑的，而李禹煥是念哲學的。另外像是「古道具坂田」的坂田和實，一般而言，做骨董生意得先去人家店裡當學徒，出師後打著老店的名號到外面展店，但他卻脫離了這個慣例，自行出走創業。因此我認爲坂田和實也是以古骨董業局外人的角度，來看古物這件事。以生活工藝家來說，經常被提起的幾位創作者，像是三谷龍二、赤木明登、內田鋼一、安藤雅信、辻和美等，其中做工藝出身的只有內田而已。*3。不過內田也走遍了全世界的窯廠，比起無論技術或美感上都是日本陶藝頂點的桃山陶，非洲與泰國等地的原始陶藝技巧，在他身上有更深的影響。從這個角度看來，我認爲他也可以稱之爲擁有不同觀點的創作者。

村上 你的這個論述，我覺得聽來有點薄弱。因爲在講到內田鋼一時，是以「走遍世界上的窯廠」來說明，除此之外，其他人只是跟戰後國內的慣例相比而已。但我認爲，有一個更重要的課題，就是本質上的「貧困狀態」。日本在戰爭中吃了敗仗，明治維新時建構的西歐式文化階層，因而無法成立。無論是賺錢或分配利益的方式，在日本國內都無法獲得認同。要我來說，日本根本就是位於科幻世界裡，超越階層構造中的最底層，我是如此設定的，或說是氧氣很稀薄的狀態嗎？後泡沫經濟時期出現的生活工藝世界觀，正好抓住了在這種惡劣狀況中，人們對藝術所追求的、最原始的那個部分。從結構上的對比來看，戰後唯有金錢狂飆的年代，所謂泡沫

經濟期的藝術，也應該獲得歷史定位被重新檢視，我認爲那就是日比野克彥※4的藝術。在金錢橫流的世界，沒有缺氧、而是氧氣充足、不虞匱乏時代的藝術。然而，在此處有個重大發現，就是日比野克彥竟然利用瓦楞紙箱等廢棄材料來進行創作。我認爲這應該代表了儘管當時準備跟著季節集團踩著財富的階梯步步高升，但身爲日本的知識分子，總感到有哪裡不太對勁，因此展現出類似像「誠意」的「藉口」吧。也就是說，雖然泡沫經濟看起來處處都是油水，其實戰後日本人的現實，是建立在「貧困狀態」上。

安藤 我覺得缺氧是個傳神的表現方式。日本人的確是安於「貧困狀態」。但我認爲並不光是因爲輸了戰爭，還包括受到中國思想的影響，認爲「貧」、「粗相」※5的狀態，反而是更豐足的。彷彿是繼承了這種思想，現在二十五歲到四十五歲、被稱爲千禧世代的人們，興趣喜好都很相似，借用你的話來講，就

是所謂的缺氧狀態吧。他們偏好有年分的老東西，比起住豪宅，蒐集自己喜歡的生活器物更感興趣。全世界都有這樣的傾向。

※編注4 日比野克彥，一九五八年生於岐阜市，日本當代藝術家，現為東京藝術大學校長。

※譯注5 源自佛教用語「麁相」代表世事無常的四相，後被千利休用以形容表面粗糙、內在完美的狀態。「麁」同「麤」，粗淺、粗疏之意。

戰後日本原創精神

村上 我們回到主題吧。對安藤先生來說，「古道具坂田」的坂田和實代表了什麼呢？

安藤 千利休、柳宗悅、坂田和實，他們都不是創作者，而是企劃人。在日本文化中，代代相傳引領時代的，從來都不是製物者。可惜儘管這個族譜證明早已存在於日本，到明治時代，西歐基督教文化

中的藝術階級制度被帶入日本文化中，藝術家的地位上升，企劃者的等級下降。儘管如此，原有的底蘊如果稱之為來自美國的反主流文化，我認為非常不恰當。

他們之所以被坂田先生吸引，就是因為他的不欺瞞作態。我想他已經找到了日本文化的底蘊，然而那底蘊還在，於是戰後出現了白洲正子、小林秀雄、青山二郎等人。然而，他們都是布爾喬亞的資產階級，坂田先生可說是第一位庶民派，因此讓人感覺充滿新意。這才是眞正的非主流文化啊。

村上 我覺得安藤先生的弱點，就是不管什麼都要設定爲非主流文化。就像我剛說過的，如果沒有一個主流意識當作基礎，來談非主流非常不合理。安藤先生設定的主流意識，也許在雷曼兄弟引發的全球經濟危機之後，我認爲就完全沒道理了。在我看來，坂田和實經過一番變化，如今已回歸到「貧」的狀態。不像柳宗悅或白洲正子那些僞布爾喬亞，是一個沒有欺瞞作態的狀態。我想當然在初期，坂田先生可能也曾對資產階級的世界有過興趣，然而到了最近，他已完全進入「貧」的境界。生活工藝家

安藤 要把工藝、古器物，還有當代藝術放在同一個基準上來談，可能相當困難。在古器物的世界裡，室町時代的東山御物[6]，或者桃山陶那樣的茶道文化，至今依舊被視爲主流文化而存在。我想財閥派蒐集的佛教藝術品，也是一樣。雖然泡沫經濟崩潰與雷曼兄弟危機之後，價格高昂而賣不出去，但是它們的主流地位在精神層面依舊留存下來。坂田先生之所以一直堅持「貧」，就是在跟骨董界的主流宣戰，跟他們嗆聲說還有這種東西喔。而且在骨董業有個不成文的規矩，就是不能有自我色彩。譬如，要舉辦茶事的主人爲了要帶給客人驚喜，會請骨董商幫忙找罕見、高價的珍品。骨董商必須要配合客人需求，收購行動盡量低調。如果把

自己喜好的商品在店裡公然展示，對茶事的主辦人來說就破梗了、沒辦法用。坂田先生原本也有這類型的客人，結果因為開了「as it is」這間私人美術館，在骨董界真是掀起了驚滔駭浪。我聽說甚至還惹惱「古道具坂田」重要的大客戶，對方氣呼呼地對坂田先生說：「原來這才是你的心頭好？如果是這樣，從前你賣給我的都是些什麼？」但也因為這樣，從此「古道具坂田」就開始發揮真本領了，再也不從客人的角度選品，老闆正大光明的只挑自己真心喜歡的東西，把當代藝術的概念呈現在商品的展示上，開始強烈凸顯自我主張，也讓我們這群人為之瘋狂。我們從坂田先生身上學到的是，以抽象的觀點去看物件、並從中感受具體的體現性，進而了解到藉由空間配置，便可呈現截然不同的世界。儘管脈絡不盡相同，但就像當代藝術一樣，在日本人的深層心理投了一顆石子激起漣漪。我認為「古道具坂田」除了是骨董業界的反主流文化，說不定也是一種

日本當代藝術的存在方式。如果能將坂田和實做的事情理論化，會令日本藝術的脈絡更加深厚。

村上　這個理論，希望絕對不要用反主流文化一詞來表現。但是，安藤先生之所以會開設百草藝廊，也是因為受到坂田先生的影響，而且似乎是世界主義者那部分特別濃厚。所以你曾提到百草藝廊庭院的樣式，並不是日本中的日本，而是來自義大利？

安藤　我講的應該不是庭院，而是停車場。日本的排水系統通常都是採用混凝土製的U型排水溝，看起來既粗壯又缺乏美感。所以我們將百草停車場的雨水處理系統，納入石板鋪面底下，讓外觀造型看起來像是義大利或法國的小路。把歐洲某處的元素融入日本，這部分我受「古道具坂田」影響很深。雖然如今已經不稀奇了，但直到不久之前，還沒有古物店會賣歐洲一般民生用的生活器物。我認為這多虧了有豪華、反權威的坂田先生，開啟了這個風田先生，開啟了這個風氣，他讓來自非洲的農具、荷蘭的日常食器，或者

樸實無華的湯匙等等，都顯得新鮮有趣。更絕妙的是，在日本展示的方式，當那些器物被放在店裡的榻榻米上，彷彿都有了生命，讓我不覺驚嘆，原來也有這種轉用的方式。坂田先生的選物，比起民俗特色或是器具本身的美感，看起來更像是把那些元素全部剔除後脫胎換骨而出的抽象雕塑。在「古道具坂田」，無論來自歐洲或者非洲的物件，全部都非常自然地融入空間中。相信千利休在他的年代，對於事物的消化能力所表現出的「形似」一定很強，但我認為坂田先生帶來的，是一種風格獨特的衝擊。在那個當下，我不禁強烈的感到「日本的原創力是什麼」這個問題。因為日本固有的原創性並不多，大多是形似、重組的文化對吧？但是有很多東西，在日本人的安排之下，而成為很了不起的存在。像動漫也是這樣吧。甚至還被提升到其他國家都追趕不上的境界。

村上 日本動漫的歷史一開始便是原創，儘管手塚

治蟲曾受到迪士尼的影響，但我認為還是具有原創性的。「御宅族」跟「裏原宿」※7也是原創。我覺得很大的特色在於，那些文化都出自於草根，包含其中的生活工藝也是如此。

安藤 關於生活工藝為何會出現，雖然主要是對泡沫經濟的反撲，不過也是對過去一百五十年來遭受扭曲的工藝的一種強烈反動意識。我們都擁有從外部凝視工藝的觀點，也沒有日本原創的意識，的確可說是草根，還混入了一些外來種。由於我們上一代的工藝作品實在太強烈了，我們才會想轉往不起眼的日常。

※譯注6 日本室町幕府第八代將軍足利義政收集的繪畫、茶道用具、花瓶和文具等器物的總稱。大多都被指定為國寶或重要文化財。

※譯注7 源自東京澀谷區神宮前到千馱谷之間，八〇年代後期開始，許多新興時尚設計師集中在那一代開店，吸引許多年輕人前往，並帶動了次文化運動，是當時亞洲街頭文化興起的重要起點。

從反主流文化開始

安藤　對我來說，最重要的是不去依賴既有的陶藝價值與傳統價值觀。說不依賴好像有點語病，應該說理解那些舊觀念後把它們都拋開，以結果來說就是視而不見。這既是一種反權威，也是由於我知道要是往那邊靠近，就創造不出新東西。這是我身為藝術家的一點矜持。

村上　我很喜歡安藤先生的作品中，不在意陶藝價值的態度。不過在此同時，也是因為同樣的理由受到陶藝圈的排擠對嗎？

安藤　這就是為什麼我要一直說「我是反主流與次文化」的理由啊。我喜歡陶器，但沒辦法喜歡上陶藝。所以我把兩者分開，自稱是陶作家。要說明陶器與陶藝之間的差異很困難，我的看法是先不管有沒有用，但是以使用為前提製作的是陶器，以觀賞為前提製作的是陶藝。明治以後，利用既有價值觀

的茶陶與超高技巧製作的觀賞陶藝，都被稱之為「工藝」，讓我感到很不自然。我想做的是先設定為要使用，然後再以減法去掉多餘的限制，最後成為一個自由度很高的器物；或是卽使不利用工藝的元素也能成立、類雕塑的東西。我認為與豐田市立美術館「抽象的力量」[*5]展覽提到的，透過與身體產生關連而成立的說法也有關係。此外，工藝的範疇非常廣，陶器、木工、漆器等歷史完全不同。以陶器來說，從繩文時代持續至今，日本各地都有產區，每個產區裡的窯廠又各有高下。我所在的岐阜縣雖是德川幕府的直轄領土，但從歷史脈絡來看，也無法大聲說是屬於美濃燒的範圍。就算在美濃地區做的陶，卻被視為瀨戶窯的產物。然而在當代很活躍的美濃燒，其實在江戶時期的評價並不高。出生成長在美濃地區多治見市的我，多多少少也受到影響。觀賞過去的古老陶器，我認為產區裡評價不高的窯場，做出來的東西反而比較有意思。我的作法是讓

它們的精神活用在現代，不去依循傳統的評價，而去告訴大家「就算是輪家只要下功夫就能化腐朽為神奇」。所以我不做白瓷或青瓷，用的是量產產品所使用的便宜陶土，我也不用柴燒窯而是電窯跟瓦斯窯，不用轆轤而是用土板成形，一直以來我所做的一切，就是要證明那些曾被人看低的方式，其實也可以充滿魅力。

村上　不愧是從微觀的角度切入來進行的解說，既含蓄又很實際。我認為這些日本陶器的歷史還有反主流文化的話題，是外國人最有興趣了解的。不過，太過吹毛求疵是無法解決問題的，這可說是眼前的狀況。

安藤　目前的確是有種失去了宏觀的見解及理念，一直在鑽牛角尖的印象。聽來也許像藉口，但另一方面，日本的陶藝家實在太多，讓大家不得不拚命鑽研細節。日本到現在仍留有江戶時代藩屬文化的習氣，當代藝術也許沒有所謂的產地，但工藝有

很重材料跟技術的一面，因此產地的影響多少都還是會有。要是繼續往下深掘，必定會出現產地的基因或者說精神性，成為當地創作的原動力。我認為百草藝廊與內田鋼一創立的「BANCO archive design museum」*6 存在的理由，便是將這種價值觀與精神萃取出來，用反主流的角度把負面轉為正向。

村上　原來如此，有意思。不過，這要怎麼連結到未來呢？感覺只是把坂田先生的「as it is」美術館縮小再生罷了。

安藤　我認為把坂田主義跟下一代連結起來也很重要。更何況，不同產地，反主流主張「過去也做過」的嘗試也會不同。江戶時代沒被視為生產茶具的產地，或是無法做出風靡一世的白瓷的產地，這些地區在明治維新的工業化以後，為了挽回局面用盡了方法。像這樣的產地很懂得如何下苦功，或者也可以說，它們具有飢餓精神以及應用能力，這些元素都被當代的陶作家拿來活用。例如常滑出身的鯉江

良二，他用像是製造馬桶浴缸的廉價陶土並以氧化燒成，這種在陶器等級中屬於下層的材料與技術來燒製作品，或應用製造陶管※8的技術製作，不單只是前衛的當代陶藝家，同時也傳承了滑當地的歷史，以一種試圖轉換價值觀的反主流方式創作，帶給我非常大的衝擊影響。把快要被埋沒的技術與器物撿起來，用嶄新的觀點看待，並讓它們連結到未來，我認為這就是應用藝術的特色。也是一種前進式的反主流文化表現，尤其牽涉到技術與材料的領域時，只有同業才能了解箇中差異，所以鑽研這些也許是吹毛求疵，但也是創造的泉源。

村上 、日本的陶藝因為有底蘊，所以發展得比當代藝術有意思。美國的當代藝術也是因為底蘊深厚因此很強大。

安藤 雖然工藝的底蘊錯綜複雜，但是選擇用什麼作為根本，有它的價值意義。村上先生從藝術以外的地方把根本帶回來，今後會產生翻天覆地的變化

吧？這種新的當代藝術也給了我很大的勇氣。

村上 若要問為什麼我在某個時期，收購了那麼多安藤先生的作品，我想理由是剛剛提過的，那個稱不上陶藝且擬似陶藝的部分吧。表面看起來是模仿茶陶製作的茶碗，其實本質上完全背離，我認為充滿了原創性。因為我很喜歡原創的想法表現出來的瞬間……

※譯注8 建築陶瓷的一種，過去主要鋪設於營區和飛機場等地底下，作為排水管路。

藝術的表裡

村上 二〇一七年夏天Kaikai Kiki藝廊舉辦的展覽「陶藝⇔當代藝術的關係是怎樣？把陶藝的脈絡也放進當代藝術的系譜」也是其中之一。為了展覽，我們蒐集了菅木志雄、李禹煥，還有日比野克彥的作

品，結果偶然發現，全都來自一九八九年。在那個泡沫經濟鼎盛的年代，所以你們沮喪的跑去創立了百草藝廊。

安藤　是很沮喪啊，因為我喜歡「貧」。

村上　就像我剛講過，這是讓我感到很有趣的地方。感到沮喪的安藤先生與其他工藝家，創造出缺氧的原創表現，真的很有意思。

安藤　我們這輩屬於團塊後的世代※9。由於前面的團塊世代人口衆多、聲勢強大，沒有我們上場的餘地。尤其在八〇年代，崇尚簡單、極簡、樸實的人，更難被看見。很不幸的嬉皮熱也結束了，在思考著「要到哪裡找活路？」的那十多年間，實在很痛苦哪。不曉得是否因為如此，五十多歲的當代藝術家也很少見吧？你在八〇年代時，難道不覺得灰心喪氣嗎？

村上　我還要更糟，我在升學補習班教書等等，打了一堆零工，在新宿椎名誠※10常出入的酒吧「陶玄房」、「池林房」那一帶經常喝得爛醉。大約在研究所前後，正感到好討厭日本畫的時候，在佐賀町的藝廊空間看了大竹伸朗※11的個展，受到很大衝擊而進入了當代藝術的世界。在那之後，就是拼命想要出道。等正式出道後，發現處於超級缺氧狀態，所以逃到美國，大概是這樣的感覺吧。到了美國，我想通的是，過去在日本那些有的沒的瑣碎想法，根本完全派不上用場。所以，我認為必須要提出吸睛的口號，以及概括性的歷史觀。剛開始我跟曾是《廣告批評》的雜誌編輯笠原千秋，她目前在Kaikai Kiki藝廊工作，提出了「poku」這個讓人摸不著頭緒的詞。「poku」的意思是「pop」跟「otaku」合成的造字。接著我們花了一年，開發出「超扁平」※12的說法，並且由《廣告批評》的馬多拉出版社（Madra Publishing）出版，同時還在巴而可（PARCO）藝廊舉辦了展覽。結果，洛杉磯當代藝術博物館（MOCA）的策展人來看了展，跟我說「做得還不錯

嘛」，於是我就跑到MOCA去提案，甚至在那裡辦了一個展覽，我忙碌到沒有時間感到沮喪。「超扁平」正如字面上的意思，在訴說扁平的表現形式同時，我想像的是東京大空襲、在廣島與長崎投下原子彈後被破壞的城市。因此，該怎麼說呢，骨子裡其實潛藏的想法是，重建階級制度在戰敗國是不被允許的。所以我很討厭將騙人的偽階級思想當成依據，就算是柳宗悅的民藝思想，在我看來也不過是畢卡索在法國的時代，對於世界藝術（World Art）觀點的延伸解釋。

總之就是無法融入。當代藝術在西歐社會之所以能夠成立，是因為反主流文化發揮了對抗階級社會的功能，所以能帶來破壞與再生，像是象徵種族少數派的黑人藝術家巴斯奇亞※13、性別少數派且罹患愛滋病的凱斯　哈林※14，日本根本就沒有像他們那種反抗的能量，不過是文化知識分子對西歐的東施效顰，沾沾自喜而已。

安藤　反主流得要先有主流，而且反抗的事物會隨

著時代改變。從階級社會的意思來看，就算學習從西方引進的各種東西，但由於日本並沒有牢不可破的階級制度，所以反主流的力量也相對薄弱吧。柳宗悅是白樺派※15，其實他是個浪漫主義者吧？只是柳宗悅做的事，千利休其實已經做過了，柳只不過是把它理論化了。唯有一點可以肯定的是，民藝理論除了日本，世上其他國家都找不到。

村上　真的「世上其他國家都找不到」嗎？我剛也說了，覺得柳宗悅只是從世界藝術的脈絡上去挖掘與延伸。還有，在講到千利休時，我聽了覺得刺耳的是，柳宗悅有無視時代背景的傾向。千利休的茶陶理論與風格，誕生於戰國時代，正如時代名稱一樣，是個戰亂中生死交關的時期。柳宗悅竟然完全沒意識到，這是在悲哀的宿命中誕生的藝術形式。而且，千利休還是個軍火商吧？他是處在戰亂的中心，才開出那朵藝術的花。今日美國的當代藝術之所以強大，我認為不能說與戰爭狀態毫無關係。因

為戰爭與藝術是一體兩面啊。然而柳宗悅卻只把漂亮美麗的部分拿出來講，這點讓我不能接受。

※編注9 在日本，一九四七年至四九年出生者被稱為「團塊世代」，而一九五○年代後半至六四年則稱為「新人類世代」。

※譯注10 椎名誠，日本小說家、散文作家、攝影師。經常周遊列國，其遊記亦負盛名。

※譯注11 大竹伸朗，日本當代藝術家。八○年代出道以來，在眾多領域創作不輟，包括繪畫、版畫、素描、雕塑、影像、繪本、音樂、散文、裝置藝術，甚至大型建築。

※譯注12 御宅族（otaku）。

※譯注13 巴斯奇亞（Jean-Michel Basquiat），一九六○—一九八八年，美國藝術家，成長於紐約布魯克林區，是海地與波多黎各混血，初期以塗鴉藝術、反體制作風受到大眾矚目，與普普藝術大師安迪・沃荷為忘年莫逆，二十七歲因吸食海洛因過量英年早逝。

※譯注14 凱斯・哈林（Keith Haring），一九五八—一九九○年，美國新普普藝術家，活躍於八○年代，被譽為街頭藝術的先驅者，曾因在地鐵站塗鴉而被逮捕。罹患愛滋後積極透過作品並成立基金會，投入防治愛滋、關注弱勢與兒童福利等運動。

※譯注15 一九一○年創刊的日本文學同人誌《白樺》所引發的文藝思潮，成員包括作家、藝術家、文學評論家，以及反對受儒家思想與日本傳統文學藝術風格束縛的人。

少數派存在的樣貌

安藤　有段時間，我變得很討厭當代藝術的概念，跑到印度想去尋找藝術的靈感。但是一到那兒馬上感染了瘧疾，偶然在旅宿認識的法國人告訴我：「你該去達蘭薩拉。」我到了那裡後研讀佛教書籍，開始理解佛教的謎底。在那兒讀到的一本書對我影響特別深遠，那就是鈴木大拙寫的《日本的靈性》，我也因此開始有了要把自我縮小的想法。民藝也有透過大量重複做一件事，來達到將自我消弭的思想，雖然我對這點很有共鳴，不過包括我還有其他同樣在生活工藝領域的創作者，並不像當初推動民藝運動的那群人來自中產階級，也對出人頭地比較沒什麼興趣。

村上　你到了印度，應該就明白在這世上，還存著西方世界以外的觀點吧？

安藤　與其說是擺脫了西方的觀點，不如說是既非

西方也非東洋，在這兩者以外的觀點吧。人們都說泡沫經濟時期，生活工藝是停頓的，其實我們是從舊有價值觀的框架中出走了。也許因為這個契機來自對於泡沫經濟的反擊，因而讓生活工藝看起來在那時期沒有進展。所謂的生活工藝，並不是在既有價值體系中力爭上游、而是一種走到外面，在四周沒有阻礙的情況下開拓視野的運動。

村上　不想力爭上游的部分讓我感到很意外。原來是這樣，可能這也是我為何會感興趣的原因吧。御宅族也不具有西歐式的出人頭地志向，而是在保持固定的溫度與形式下創作、買賣。你的百草藝廊與三谷龍二的「10cm」藝廊、「六九工藝市集」※16 也是選擇在非主流的地方落腳，吸引人們前往，經營自己的生意。講到做生意，雷曼兄弟危機對你們有沒有造成影響？對我的影響超級大，畢竟，我遵循的是美國的那套體制。

安藤　生活工藝可以說幾乎沒有受到雷曼兄弟的影響。那是由於我們經歷過泡沫經濟，想要創造一套不會受經濟消長影響的系統，才開始朝這個方向創作。具體來說，就是「售價制」。我們上一輩的藝術家與藝廊交易時採用的是「進價制」，因此無論將作品交給誰賣，都是相同的批發價，藝廊卻會視本身的知名度或藝術家的價值，來決定要賣多少錢。這種模式就是進價制。然而，生活工藝家在與藝廊交易時，是由自己決定售價與進價，無論哪一家藝廊賣給消費者的售價都必須相同，也就是徹底的不二價。生活工藝還有個特色，就是有基本款。過去的藝術家被要求每次都要提供新作品。因為新作品可以重新訂價。而且如果調高售價，不僅會提升藝術家的地位，對藝廊來說，也比較好做生意。但我們雖然也出新作，同時也會重複製作一些基本款。那是因為我們看過在泡沫經濟時作品以離譜的天價售出，結果泡沫經濟崩潰後價格沒辦法向下調整，因而陷入窮困的藝術家。不因為人氣高或者景氣好便將價格調漲，是我們這輩藝術家

開始的。我們有志一同，想要創造一個不會因爲經濟局勢波動，就會受很大影響的系統。我想會站在消費者的角度思考，想想如果是自己要買的情況，這樣的方式讓我感到有點牽強，沒有辦法進入。但是當我看到模型的時候，卻感到很想要擁有。因爲用機械讓金屬板彎曲做出來的巨型作品是工業製品，然而模型卻是手工。我認爲模型的完成度更高，不知道塞拉本人有沒有注意到兩者之間的差距？我看著覺得隨著作品的巨大化，會與當初模型的方向性出現背離。日本人應該在雖然小巧，但以手工自在完成的模型中，更能體會到塞拉的風格吧。不過歐美人的審美意識也許認爲工業製品更有美感。這讓我思考了作品到底是要觀看，還是該感覺的問題。

村上 安藤先生這種太過於個人的妄想詮釋讓我感到非常有趣。有趣的地方在於完全不理會塞拉本人如何思考，或者是美國當代藝術的脈絡。你的發言總是從微觀的角度出發。認爲手工比較好，所以輕視工業技術（engineering）。因此也可以延伸到做

是新型態的藝廊，大約從二〇〇〇年開始吧。

※譯注16 由木作家三谷龍二於二〇一二年起每年在松本市舉辦的工藝活動，與以創作者爲主的工藝展相比，六九工藝市集是以藝廊選品的角度來介紹工藝品，受新冠肺炎影響停辦了兩年，二〇二二年起更名爲「六九工藝展」重新出發。

世界通用

村上 我之所以會在二〇一七年的展覽主動找上安藤先生，是因爲在臉書上看到你那篇在不久前剛去紐約，看到理查‧塞拉※17的模型很感動而寫的文章。

安藤 理查‧塞拉以結界這個概念，進行創作。因

爲我的雕塑作品也有一個「結界」系列，因此對他很感興趣。在那之前，總覺得他的作品與設置的方式讓我感到有點牽強，沒有辦法進入。但是當我看到模型的時候，卻感到很想要擁有。因爲用機械讓金屬板彎曲做出來的巨型作品是工業製品，然而模型卻是手工。我認爲模型的完成度更高，不知道塞拉本人有沒有注意到兩者之間的差距？我看著覺得隨著作品的巨大化，會與當初模型的方向性出現背離。日本人應該在雖然小巧，但以手工自在完成的模型中，更能體會到塞拉的風格吧。不過歐美人的審美意識也許認爲工業製品更有美感。這讓我思考了作品到底是要觀看，還是該感覺的問題。

藝術家也是九〇年代以後才出現。同一時期，販售高價作品的百貨公司與藝廊逐漸銷聲匿跡，取而代之的

生意的思維，同樣是較為重視「親自販售」、輕視產品與市場行銷。我想理查‧塞拉在製作大型作品時，是具有工業技術（科技化的製作體系）思維，與製造業者共同討論進行的。在藝文領域的村上春樹也是，越長篇的小說，工業技術的製作體系便需要越扎實。如此一來，便無法避免落入閉門造車的危機。然而，正如解說茶室極簡主義的世界觀一樣，日本人對於美感的世界觀，不也應該需要能徹底解說清楚的工業技術思維嗎？

安藤　我跟你應該在同個時期讀過同一本書，那就是一九八七年出版的《少年藝術》。書中提到藝術圈有個「藝術世界」（Art World），如果沒辦法在那個體系中的藝廊辦展，便無法活躍於國際。那是我第一次知道，藝術與經濟體系原來有如此深厚的連結。我接受了這個事實，並主動接觸藝術世界系統

的藝廊，希望它們能對我有興趣，可惜都吃了閉門羹。之後，也一度掙扎是不是要到英國留學，結果去了印度接觸到藏傳佛教，以結論來說，就是領悟到與其勉強進入藝術世界體系做藝術，還不如老老實實把受委託的工作全都好好完成，再慢慢找出自己真正想做的事。我是因為經過這番周折才重新歸零，展開做陶人生的。也可說是我在進軍當代藝壇時遭受了挫敗，無法進入更大的經濟體系，因而回到小型經濟社群，如此才能持續發表自己的作品。這可能就是我思考產品與市場行銷的方式。如此一直下去，也許真如你所擔憂的，會陷入閉門造車、停滯的可能性。然而我是認為，無論藝術作品或者我們的陶器創作，其實都是手工，而且製作的數量有限。在藝術的世界，將作品高價售出的市場行銷方式與工業技術已經成熟了；但另一方面，像京都的點心舖那樣，每天製作一定數量、同樣種類、當天就必須吃完的甜點，持續做了幾百年、聚沙成

※譯注17 理查‧塞拉（Richard Serra），來自美國舊金山的雕塑家與影像藝術家，以巨型金屬板雕塑而聞名。

今後需要的事情

村上 日本的藝術明明充滿了前瞻性，可惜沒有人對建構工業技術這部分有熱情。不然以一億兩千萬的人口來看，光是靠日本國內，也可形成一定的市場規模，如果能這樣就好了。我覺得這跟日本搖滾樂用日語表達、希望得到海外認同的狀況很相似，很珍惜自己特有的文化，但以結果來說，推廣的策略依然很不成熟。

安藤 這部分我也很有感覺。在工藝圈尤其是做陶藝的，可能因爲還能掙口飯吃吧，明治維新後，日本人對藝術觀念的發源地西方心生怯畏，等到泡沫經濟結束後，自卑感被抹去了，混入一種微妙的自信心，出現覺得自己就這樣下去也不也很好的氣氛。我認爲就算搖滾歌曲要用日語表演，也需要擬定策略。在這個層面，生活工藝圈反而比較有飢餓精神，開始有藝術家到海外辦展，雖說可能在經濟市場上並沒有什麼影響力，但已經成爲一種表現形式，而且至今仍在前進。日本陶器的技術與應用能力之所以能持續至今，是由於擁有傳承了四百年的茶道，早已深入每個家庭，製作者及使用者透過料理孕育出飲食的文化。我認爲爲了使用而製作食器的藝術家們，已經可以走向國際，接下來的課題是如何表現、傳播包括盛盤等不同面相的日本飲食文

化。由於不以擠身上流為目標是生活工藝的存在方式，所以今後希望能從草根去擴展製作者與使用者的基礎，讓它成為一種文化傳播下去。很幸運的是，戰後嬰兒潮二代，以及千禧世代的人們，很多都對日本的生活工藝充滿了興趣，我認為彼此是能互相串連的。只是，還沒有辦法進入藝術世界的殿堂一決勝負，希望你能對日本年輕的工藝藝術家，多多提供資訊與建言。

村上　我不想對日本年輕的當代藝術家說任何話或抱任何期待。因為二十多年來，我在日本藝壇無論是啟蒙教育還是挖掘新人，已經做了許多，最後發現我跟日本人完全不合。所以才會像迷路似的一頭栽進陶藝的世界。不過，陶藝的世界乍看之下很貼近時代的現實面，但是最近卻讓我開始感到，搞不好只是在追隨好不好賣的流行。而且，每本書寫得都差不多，思考方向實在太狹隘！聊天的時候，這圈子的人還很喜歡裝傻扮天真，說什麼「像當代藝術

那麼難的東西我不懂！呵呵！」然後就結束話題，我真覺得這樣就好嗎！

安藤　的確是這樣沒錯，去到展覽的開幕酒會，一點都不開心。業界也沒有思辨的習慣。在工藝圈，如果想找人討論，就會被討厭。大家都奉行「作品會說明一切」那套。人們常說，生活工藝是被媒體炒作出來的時代現象，但我認為不是因為媒體炒作，而是剛才提到的五位創作者先提出了論述，所以才會被看見。這五人因為都來自不同領域，所以能夠察覺工藝世界的空隙以及不足之處，也因為能發現問題，因而能產生論述。如果要走向國際，受到顧客的問題圍攻是理所當然，所以能透過言語文字進行說明，是非常重要的一件事。因為如果沒有論述，會被視為心中根本就沒有理念。我想換個話題，就是到了國外以後才發現，日本的物價真的是太便宜。由於入境觀光客大增，大家發現日本東西品質好、服務也好，而且價格低。工藝品的售價也是便

宜得令人心痛。想請問村上先生，日本的工藝要怎麼做才能讓價值或者說價格得以提升？

村上　所以，漲價的話不就輸了嗎？我覺得這是今天對談的核心精神。薄利多銷或是靠其他的生意賺錢，但作品本身還是維持低價，這才是坂田追隨者應該追求的道路不是嗎？

安藤　不是不是，我們並非想靠其它商業模式賺錢，而是希望繼續靠創作過活。我說的漲價並非不斷哄抬售價，而是相對來說，目前實在賣太便宜了，所以希望能調整到合乎行情的價格。與其說想讓產品有更高的價格，不如說希望提升生活工藝整體的價值吧。今天聽了工業技術的概念，我想我們是真的需要工業技術還有管理制度吧。

村上　嗯……今天聊到了在產地分級制中的定位，讓我大開眼界，非常有意思。

安藤　現在的日本工藝，興起了一陣不知是否可以用風格主義來形容的潮流。生活工藝家只管炫技、製作沒有用途的作品。說是對心靈能起作用，所以稱之為「作用派」，然而這些人的創作根源，來自滿足個人小我的私欲，我認為他們做的，既不是工藝品，也無法稱之為藝術品。這股潮流未來有可能繼續擴大，我只能靜靜觀望。

村上　「作用派」與「物派」之類的，都不能在青史留名，只是試著迎合當下時代氛圍而喊的口號吧。工藝的專門雜誌《工藝青花》還為此做了專題，卻沒有提出任何結論，只有一些藝廊業者沒什麼營養的談話，這樣就在昂貴的雜誌上佔了好幾頁篇幅，讓人感到日本的知識水準竟然已低落至此。在我看來，「作用派」就是一種現在有做藝術的心情，但因為大型藝術作品應該賣不出去，所以就來試試做點小東西，大概就只是這種程度而已。就像這個樣子，我對陶藝界的動態非常有興趣，從一個會講難聽話又愛出主意的角度，會持續觀察、對話與書寫，期盼陶藝創作者們能發憤圖強。

＊1 物派——請參閱第二十六頁注＊3。

＊2 超扁平——村上隆於九〇年代後期提出的新詞彙。他以平面的觀點將傳統日本畫與現代的動畫和遊戲相互連結。

＊3 三谷龍二的背景是戲劇，赤木明登是編輯，安藤雅信和辻和美則是從事當代藝術，他們各來自與工藝不同的領域。

＊4 季節集團（Saison）——是西武百貨集團的一個品牌，自從一九六九年開設了池袋巴而可以來，開始展開新業務，如無印良品、Loft、全家便利商店等等。一九七五年成立了西武美術館（後來更名為季節美術館），一九八七年成立了季節文化基會，在日本成為企業贊助的先驅。

＊5 豐田市立美術館的「抽象的力量」展——請參閱第一二六頁注＊3。

＊6 BANCO archive design museum——陶藝家內田鋼一於二〇一五年在三重縣四日市開設了博物館。該博物館定期舉辦展覽，以尋求新穎的美來關注以往沒有受到矚目的生活用品。

＊7 「陶藝↕當代藝術的關係是怎樣？把陶藝的脈絡也放進當代藝術的系譜」——李禹煥、菅木志雄、岡崎乾二郎、日比野克彥、中原浩大、安藤雅信、坂田和實。該展於二〇一七年八月舉辦。

能否解開鎖國？——寫在與村上隆先生的對談之後

二〇〇八年，日本岐阜縣東美濃地區舉辦了一個融合了當代藝術、陶藝、古器具、舞蹈的企劃展：「從土而生 art in mino '08」。儘管這是一個打破了藝術、工藝和古器具等領域，對當代藝術做出提問的有趣展覽，但參與的藝術家之間並沒有任何交流，也沒有在公開場合彼此進行討論。到了二〇一七年，村上隆策畫了名爲「陶藝⇅當代藝術的關係是怎樣？把陶藝的脈絡也放進當代藝術的系譜」的展覽。在日本美術史的部分，由「古道具坂田」挑選了古器具與生活工藝品作爲展出的一部分，那是一個嘗試具體結合藝術與工藝的展覽，讓我們感到非常興奮與期待。在那之前，村上隆在各種媒體上發表過許多震撼工藝界的言論。這次對談可說是這些交流的集大成。

既是創作者，同時也經營藝廊，儘管規模跟領域不同，我總覺得自己跟同一個世代的村上隆有著相似之處，我們都質疑陶藝與當代藝術之間的關係，因此在隧道深處，應該有某個地方是相通的。然而，儘管站在同一個競技場上，村上隆的比賽規則來自國際，而我的則是日本，因此注定只能是場

無法競爭、也無法消弭差異的競賽。而且也無法確認我們是否參加的是同一種競賽項目，還是看來相似，其實是不同的比賽。後來我逐漸意識到，若是用國際規則來評比，就是相同的比賽，但如果用的是日本規則，就是不同的賽事了，實在是相當複雜。作為「ＡＲＴ」的翻譯而誕生的「藝術」一詞，儘管早已過了保存期限，但在日本依然被使用著。在此同時，藝術也與時俱進，走到了完全不同的境地。

當我對這個已超過保存期限的世界感到哪裡不對勁的同時，他走到了外面，但將我們彼此連在一起的是心中那股不對勁的共同感受。相較於走向工業技術並以此在國際上一決高下的村上隆，我們最大的差異在於我堅守著日本的特色、沒有擬定任何策略，打算藉由草根運動向海外推進。正如村上隆指出，不僅僅是陶藝，日本文化整體都欠缺工業技術的應用，不得不承認我們對於世界的理解還不夠。若要對此進行辯解的話，應可歸咎於日本國內需求的挑剔、歷史的複雜度與戰敗。直到現在，光是為了能滿足日本國內的需求，好不容易才走到如今這一步。正如村上隆所言，「日本的陶器產業之所以強大，是因為它有這樣的根基」，他認同日本的陶器歷史與成熟度，但也敦促我們不要受歷史傳統的擺布，應該站上全球舞台。其它還有許多不中聽的話，但我把它們當作是聲援收下。最緊要的問題在於今後我們該怎麼做。

155 ｜ 154

村上隆來自藝術領域，不，應該說是ＡＲＴ領域，他跳過了其它類型的陶藝，認爲生活工藝反映了現實，這具有重大的意義，我認爲他想表達的應該是，生活工藝沒有必要成爲非主流去反抗日本工藝吧。然而，到目前爲止我們的考量是，低空飛行的方式就算缺氧，也不會造成呼吸困難。但如果遵循國際市場的遊戲規則，便無法維持在缺氧狀態，然而正是因爲缺氧，才有了生活工藝。所以就算我們要向海外發展，也需要把這套做法充分活用，並將其理論化，也許無法做到工業技術的程度，也能藉由管理與行銷慢慢推廣到各處。然而，我也意識到一旦開始到海外舉辦展覽，就不能只看重作品水準的優劣，日本飲食與工藝文化整體的傳播，也相當重要。他指出的問題見解非常敏銳，我們也必須有這樣的自覺。

我過去所做的一切都是從微觀的角度出發，像是站在藝術與工藝之間、堅持反主流文化的態度、專注於手工製作、探索當代藝術中的日本手法等等。然而，無論是否可行，我正在試圖看自己可以在海外走多遠。村上隆是連接微觀和宏觀的前輩。對談結束後，我開始想從微觀的角度效仿他的做法，逐步打破鎖國的孤立狀態。

＆ 大友良英

從小海女到 noise※1 的彼岸

大友良英

音樂家。一九五九年出生在橫濱。活躍於日本國內外，音樂風格多樣，橫跨實驗音樂到爵士樂以及流行音樂。二〇一二年，由於「福島計畫」（PROJECT FUKUSHIMA）」的活動，獲頒藝術選獎文部科學大臣賞藝術振興部門獎、二〇一三年以晨間連續劇《小海女》的配樂獲得最佳作曲，以及其他許多獎項。曾任「札幌國際藝術節二〇一七」的藝術總監。

在福島與多治見聽爵士樂

安藤 大友先生的音樂從晨間連續劇《小海女》、噪音音樂到自由爵士，範圍眞是非常廣，在小學、中學與高中，曾經有過怎樣的音樂體驗呢？

大友 我念小學的時候，因爲那是電視最風光的昭和三〇至四〇年代，所以經常收看《吹泡泡假期》之類的綜藝節目。那已是當時最主要的音樂經驗吧。還有就是那個年代的日本流行音樂。我自己主動會去聽的，應該是 Crazy Cats※2、坂本九※3吧。因爲親戚家有唱片機，所以我會去那裡聽黑膠唱片。

大友 我跟安藤先生，應該是差不多的年代吧？

安藤 我比你大兩歲。我本來以爲 Crazy Cats 是搞笑藝人呢，後來才知道是個爵士樂團體。

大友 再來是谷啓先生※4、鼻肇先生※5吧。還有後來成爲我師父的高柳昌行，他是自由爵士吉他手，高柳先生年輕的時候，曾經與鼻肇一起工作，鼻肇先

生可是能做正經音樂的人。

安藤 小學生就聽坂本九喔。

大友 可能從幼稚園就開始聽了哦。我母親那邊的親戚，是非常喜歡熱鬧的一群人，每到周末都會開盛大的宴會，拿起吉他邊彈邊唱，我從那時候就在聽了，才藝表演可是模仿植木等※6演唱〈蘇塔拉節〉※7。一個三、四歲的小朋友在那邊唱：「我想喝杯小酒～」。

安藤 是什麼時候開始對西洋音樂感興趣的呢？

大友 要到很久以後才開始聽西洋音樂耶。團體樂隊※8是讓我意識到自己喜歡音樂的契機，當年流行的還有老虎樂團（The Tigers）、誘惑者樂團（The Tempters）等。小學三年級的時候，我從橫濱轉學到了福島，那個時期才開始經常聽收音機。到小學畢業那陣子，就開始對流行音樂還有西洋歌曲產生興趣。

安藤 好早就開始了耶，同學當中有人可以跟你聊音樂嗎？

大友 剛開始沒有。不過當時是日本泡沫經濟成長期，有不少工廠開始進駐福島，不少其它地方的人搬到福島來工作，其中有不少早熟的孩子，或者是有哥哥的傢伙，我跟那些人混久了以後，慢慢也可以稱得上是「搖滾」了。

安藤 中學時期一面倒地喜歡搖滾樂嗎？那你最喜歡的歌手是誰呢？

大友 最先讓我覺得很酷的是暴龍樂團※9。

安藤 哇，是華麗搖滾（glam rock）耶。

大友 但後來並沒有持續，因為那段日子正好前衛搖滾（progressive rock）很風靡，我真的很喜愛默生，雷克與帕瑪（Emerson, Lake & Palmer）、Yes樂團、還有深紅之王（King Crimson）這幾個樂團。

安藤 到了高中呢？

大友 慢慢變成爵士樂。當時在福島，有好多爵士咖啡廳。

安藤　有很多啊！

大友　說是很多，也就五家。

安藤　很不簡單了耶。

大友　以人口比例來說是沒錯。爵士咖啡廳是想要把妹的高中生會跑去抽菸的地方，去著去著我就喜歡上了爵士樂。我們高中不知為何竟然有爵士樂研究社團，我想這很少見。

安藤　高中生聽爵士樂嗎？還是演奏？

大友　是演奏。高一的時候我用打工賺的錢買了一把電吉他。爵士樂研究會沒有吉他手，但是有一台擴大機，我就想著應該可以利用。我本來對爵士樂並沒有特別興趣，是加入社團後才越來越喜歡的。

安藤　有上台表演嗎？

大友　有喔，大概高二的時候，因為很希望能受女生歡迎啊。真的只是為了這個。

安藤　那個時候，收音機只有調幅（AM）廣播電台，你是不是也大概到國中才開始聽調頻（FM）電台？

大友　福島的調頻廣播電台只有NHK，雖然主要播放的是古典音樂跟日本民謠，不過因為也有搖滾、流行、現代音樂跟民族音樂的時間，那時我聽得很入迷。

安藤　NHK的調頻廣播電台會播的，大部分都是古典音樂，其他像是爵士樂啦、外國民謠之類的都被歸納為「輕音樂」的分類，一個禮拜只有播出幾個小時而已。

大友　對、對，當年是那樣。安藤先生是在多治見長大的吧？多治見的調頻電台有幾家呢？

安藤　有NHK-FM跟FM愛知（FM東京系統）兩家呢。

大友　真令人羨慕，跟福島比完全是大城市啊

安藤　NHK-FM有《JAZZ SLUSH》這個節目，FM愛知是《Aspect in Jazz》。

大友　《Aspect in Jazz》！我以前每次到東京，都很期待收聽這個節目。安藤先生以前打過鼓吧？

安藤 從高中開始。校慶的時候我演奏了全盛時期Carol樂團※10的音樂。

大友 該不會還頂著飛機頭的髮型※11吧？

安藤 我拿著詹姆士·狄恩（James Dean）的照片，人生第一次走進美容院，告訴店家「幫我照著那樣做造型」，真是很愛趕流行。

大友 在我學生時代，很多不良少年都會梳那種髮型，然後模仿Carol樂團玩音樂。

安藤 我也是從高中開始聽爵士樂。重考那年大約一九七五年是爵士跟搖滾都聽。雖然約翰·柯川※12過世了，影響力還在，但融合爵士樂（fusion）的出現，在音樂風格上感覺很跨界，那時期的爵士樂變得有點沉悶。我上大學後開始喜歡戴帽子，總是戴著帽子去上課。結果被教訓說在教授面前要脫帽子，我回嗆：「藝術大學是很自由的，戴著帽子上課也可以吧？」於是被教授說：「你這傢伙，別自以為了不起！」他氣得四年都不開口跟我講話。我因為

這樣覺得上課越來越沒勁兒，還是玩音樂最好，所以又加入爵士樂研究社。但是，音樂跟體育一樣，自己有沒有天分馬上就知道吧？有些事情不是靠努力就有辦法克服的啊。

大友 嗯，我是不太想這麼講，但的確是有這個狀況。我就是屬於沒有天分的那種。

安藤 不會吧，你絕對音感應該很好吧？

大友 我沒有絕對音感啊。

安藤 你最欣賞的自由爵士樂手是哪位呢？

大友 高柳昌行。

※編注1 本文中出現的外來語 noise，除了用於音樂類型的專有名詞譯為「噪音音樂」之外，因 noise 的中文意思包含了雜音、聲響，干擾信號等意義，不直接譯為噪音而保留為英文。

※譯注2 全名為鼻肇與 Crazy Cats，日本爵士樂團，同時也是搞笑藝人與歌手團體，成員包括團長鼻肇，還有植木等、谷啓治、犬塚弘等人，開創日本結合音樂與搞笑藝人團體之先河。

※譯注3 日本著名歌手坂本九，以一首〈昂首向前走〉在國際間大紅，是第一位打進美國告示牌排行榜冠軍的日本歌手，一九六九年因日航空難去世，得年四十三歲。

※譯注4 谷啟治，日本演員、搞笑藝人和長號手，鼻肇與Crazy Cats成員之一。

※譯注5 鼻肇，日本鼓手、搞笑藝人和演員，鼻肇與Crazy Cats團長。

※譯注6 植木等，日本演員、搞笑藝人、歌手、吉他手。

※譯注7 《蘇塔拉節》是六〇年代初期讓樂團鼻肇與Crazy Cats，尤其是主唱植木等爆紅的暢銷金曲，填詞人為後來成為東京知事的青島幸男，蘇塔拉為音譯，並沒有特定意義，據傳是植木等沒事愛掛在嘴邊的音節，配合歌詞呈現一種輕鬆愉快、滑溜軟爛的處事態度。

※譯注8 團體樂隊（Group Sounds），一九六〇年代後半，主要活躍在爵士咖啡館的搖滾樂隊。

※譯注9 暴龍樂團（T. Rex），英國搖滾樂團，華麗搖滾樂團先鋒。

※譯注10 Carol樂團，一九七二年成軍，一九七五年解散，主唱為矢澤永吉，單飛後活躍至今，被譽為日本搖滾樂教父。

※譯注11 中文稱為飛機頭（Regent style），英文名源自日本，原本在歐美稱為「鴨尾頭」。這種髮型左右兩旁伏貼往後梳，前端吹澎往後梳，最後髮尾則梳得像鴨子的尾巴。據說與英國倫敦西區「攝政街」（Regent street）弧度很像，所以以此為名。

※譯注12 約翰‧柯川（John William Coltrane），一九二六—一九六七年，美國薩克斯風演奏者、作曲家，自由爵士樂先鋒，被視為爵士歷史上最具影響力的樂手之一。

團塊世代與我們

安藤 大友先生受到二戰前那輩人的影響開始聽音樂，過了二十歲訂下目標要成為專業音樂人，當時團塊世代正好就是我們的上一代，有沒有感到他們有點礙手礙腳的呢？

大友 哈哈哈哈哈哈……團塊世代哦，也許有這樣想過喔。

安藤 團塊世代把六〇到七〇年代美國流行的無論藝術或音樂引進日本，這部分他們的確有功勞，我們也因此受惠，但他們人多勢眾，而且年紀不會大我們很多，搞得我們這一輩不管想做什麼都會發現已經被他們做過了，你不覺得嗎？

大友 也許是這樣沒錯。

安藤 在藝術的領域裡，我們這個世代的創作者很少呢。

大友 在音樂圈倒是有很多人喔。感覺像是為了逃

難，躲到沒有團塊世代的地方，因而倖存下來的人們一樣。

安藤　無論哪個行業好像都是類似的情況。有次我跟外國人聊到這個話題，我說「在日本團塊世代就是一直杵在那裡不動，好不容易我們以爲快要熬出頭了，沒多久團塊世代二世又冒了出來」。結果對方說「因爲那是二戰之後的嬰兒潮呀，無論是叫團塊世代第二代或者嬰兒潮第二代，都普遍存在於全球。所以同樣的問題全世界都有」。沒想到這是全球規模的事情，讓我大受衝擊。

大友　還有就是團塊世代總是喜歡對我們指指點點。

安藤　他們很嚴厲哪。

大友　真的很嚴厲。我如今還忘不了，高中的時候每次去爵士咖啡廳，就會碰到團塊世代的人要找我辯論。我明明是爲了聽音樂去的，爲什麼非得跟他們爭個臉紅耳赤呢？還要討論政治局勢，覺得好煩。結果被他們批評「你們這一代沒有熱情」。熱情

是什麼？我還記得自己跑去查了字典。因爲我那時是笨笨的。

安藤　在我們開始聽爵士樂的那個時期，玩吉他的人都要比賽彈奏的速度。

大友　對，但我就是彈不快啊，而且也完全不覺得彈那麼快有什麼意思。

安藤　鼓手也有所謂的「打鼓擂台」，甚至演變成演奏會的形式。我也是鼓打得不夠快，所以覺得自己跟不上。再加上那些有關爵士理論的書，我怎麼都讀不進去。後來正好有機會跟一位黑人樂手聊天，我向他請教要怎麼做才可以變厲害，結果他竟回答「只要練習上流的 Do-Re Mi-Fa-So 就好啦」，讓人感到我們身上流的血根本就不一樣。

安藤　你的節奏感很強嗎？

大友　節奏感是我後來痛下功夫。人生最努力做的一件事啊。因爲自覺自己的節奏感太弱，我就想該從所謂的節奏到底是什麼開始思考，後來想出走路

一定跟節奏有關係，於是訓練自己走路時聽與步伐合拍的音樂。約翰‧柯川不是有首曲子叫〈Chasin' The Trane〉嗎？那首曲子有十六分鐘，從我家走到下一站高圓寺正好就是十六分鐘，所以我每天聽著那首曲子走過去，這樣持續了兩年。

安藤　兩年，每天嗎？

大友　嗯，還有去學森巴、學跳舞，總之覺得不把節奏感練好不行，專心不二的努力。但是，即使到現在，節奏感還是很差啊，有天分的人不用做任何努力就能做到了。我與你的經歷很相似。為了掌握節奏感而學森巴的時候，是一個巴西人教我打擊樂器。按照樂譜上的音符練習雖然也打得出來，但無論怎麼練習還是少了那種絕妙的隨興瀟灑。爵士樂也是如此，我覺得在演奏爵士樂的自己，就好像日本人勉強要把英文講得跟母語出身的人一樣彆扭。到了某個時間點，就覺得不想再勉強下去了，不想把做音樂搞得好像在學外語似的。正好那時期很迷噪音音樂、地下音樂，

還有即興演奏，覺得如果走這條路，也許就可以表現出屬於日本人風格的爵士樂。

安藤　大家都說渡邊貞夫※13是查理‧帕克※14的接班人，自由爵士因為在美國沒有特定的偶像，也許因此才感到如果是自由即興，以日本人的感覺來演奏似乎也可行吧？

大友　我有這種感覺。山下洋輔※15被說像是西索‧泰勒※16、阿部薰※17像艾瑞克‧杜菲※18，然而實際上他們一點都不相似。

安藤　我也這麼認為，很希望山下洋輔能站上世界舞台與其他爵士樂手一決勝負。

大友　之後我到了歐洲，在那裡遇見許多受到山下洋輔影響的當地音樂家。他們把他的演奏，視為一種不同於美國自由爵士的表現方法。或許山下洋輔是按照美國的演奏方法來表演，但實際演繹出來後完全不同。即使到現在，依舊洋溢著屬於他本身的原創性。

安藤 山下先生曾寫道：「因為日本人有落語的基礎，所以能理解自由爵士。」他說如果把「壽限無壽限無」[*3]的段子配上音符節奏，就可以成為自由爵士了。

這可能是洋輔先生試圖以一種容易理解的方式來表達吧，像是森山威男[※19]打的鼓，也與美國爵士樂的節奏感不同。日本歌舞伎表演中不是有所謂的「亮相」[※20]嗎？很像那種感覺，就像是大喊「唷——！碰！」那樣擺出招牌姿態。森山先生是極少數能表現出那種酷帥的樂手。洋輔先生則是另一種類型，演奏出日本風格的輕快節奏。至於坂田明，我認為他很龐克，無視任何大道理只管狂放的吹奏。他們三位的音樂真的非常棒，全都是很獨特的原創。還有阿部薰和高柳昌行，他們也真的沒有像任何人或任何風格，我覺得這是他們身為日本人嘗試要創新時，身體自然而然流露出來的反應。順道一提，阿部薰和坂本九是一起長大的呢。對我來說，小時候很愛聽的坂本九，與年輕時很喜歡、而且看過演出好幾次的阿部薰，居然是同一個地方長大的，真的感覺很吃驚。

※譯注13 渡邊貞夫，一九三三年生，日本薩克斯風演奏者、爵士音樂家、作曲家。日本融合爵士樂界第一人，在日本有「薩克斯風之父」的美稱。

※譯注14 查理・帕克（Charlie Parker），一九二〇—一九五五年，美國爵士樂手，天才中音薩克斯風演奏家，同時也是作曲家與編曲家。

※譯注15 山下洋輔，一九四二年生，日本爵士鋼琴家，作曲家。他的樂風大膽前衛，演奏技法充滿實驗性。

※譯注16 西索・泰勒（Cecil Percival Taylor），一九二九—二〇一八年，美國鋼琴家和詩人，自由爵士樂的先驅之一。

※譯注17 阿倍薫，一九四九—一九七八年，日本傳奇自由爵士與即興薩克斯風演奏者。二十九歲即英年早逝。與坂本九是親戚。

※譯注18 艾瑞克・杜菲（Eric Dolphy），一九二八—一九六四年，二十世紀的傳奇爵士樂手，樂風前衛，擅長中音薩克斯風，長笛和低音黑管都是他擅長的樂器。

※譯注19 森山威男，一九四五年生，日本爵士鼓手。大學時期開始參與音樂活動，並因與山下洋輔的合奏而廣為人知，成為世界知名的音樂家。

※譯注20 歌舞伎重要的一種演技，當人物的情感與動作達到最高潮時表現出的固定姿勢。

noise 與日本人

安藤 你開始被噪音音樂所吸引，是在自由爵士之後嗎？

大友 爵士樂以後，我開始漸漸對歐洲的自由即興音樂產生興趣。那個領域完全沒有爵士樂的痕跡，甚至不知道它是不是音樂，但卻讓我深深著迷。之後，噪音音樂這個類型開始成形。由於這種類型的音樂是從我們這一代才開始的，所以團塊世代沒有參與其中。像這種類型的音樂就真的很有趣吧。

安藤 你認為噪音音樂和噪音的區別是什麼？

大友 在我的概念中，noise 不是指音樂，而是指對必要資訊的干擾，例如，像我現在這樣與安藤先生談話時，如果女團 Perfume 突然出現，那就是 noise，大約會是十秒鐘左右的 noise。然而當聽眾的注意力都轉向 Perfume 時，noise 就成了我們。這就是 noise 的定義，任何東西都可能成為 noise。

相對於此，噪音音樂則完全是一種音樂的類型。雖然發出尖叫聲這種表現在已經是一種刻板印象了，但是把一般不會被稱為音樂的東西帶上舞台，例如大聲尖叫，或者破壞物品等等，我認為這就是所謂噪音音樂的起點。

安藤 我認為只要登台而且收入場費，就可算是噪音音樂，並不是本義上的 noise。然而無論在任何情況下，必定會有 noise 存在。我並不認為這是壞事，反而認為保有 noise 的餘地是必要的，有時候 noise 甚至會變成新的價值。如果現在有個素不相識的大叔走過來在我耳邊說了些什麼，那是 noise，但說不定結果我們很處得來，晚點離開後甚至一起去喝杯酒，這都有可能。人總是習慣將突如其來、沒有把握的東西當成噪音，但有時這些東西其實一直存

在，只是自己沒有意識到罷了。我們不能只將自己把握到的視為全部。因此我會與 noise 共處，並持續思考 noise 這件事情。

安藤 你在著作中與高橋源一郎進行對談，講到人類在母親的肚子裡聽著心臟跳動的 noise 長大。你們說人在出生之前就在 noise 中成長，腦波也是 noise 的一種。

大友 根據源一郎先生的說法好像是這樣。腦波幾乎都是 noise，其中偶爾傳輸有用的訊號。相反地，電腦完全沒有 noise，所有的傳輸訊號都是有用的。

安藤 我進入茶道的世界很久了。在茶道中，當茶釜的水開始沸騰，會發出嘶嘶的聲響，在整個沏茶的過程中都持續著。茶室裡，除了當天被稱為正客的主要客人外，其他人都不可以說話。在持續的沸水嘶嘶聲中，當主人向所有客人奉茶完畢，便會往茶釜注入一勺水。瞬間，所有聲音嘎然而止。但同時，來自四面八方的環境音會突然一擁而上。我認

為茶道的這個步驟，是有意為之的，故意讓茶釜的沸水發出嘶嘶的滾水聲，混淆人們的思緒。先讓人迷失在聲響中一陣子，再突然讓聲音停止。透過這麼做，讓人們意識到「看吧，原本充耳不聞的聲音，現在都聽得見了吧」，因而覺察周遭的世界是如此多采多姿。我認為，能夠享受 noise 應該是日本人的國民性。

大友 原來如此。

安藤 我還記得一九九二年約翰‧凱吉過世，NHK-FM 電台曾經播放過他的專題節目。那時我一首一首的錄音，當收聽到〈4分33秒〉這首曲子的時候，受到很大的衝擊。這首曲子總長四分三十三秒，卻完全沒有演奏。但當廣播主持人說出：「接下來要播放〈4分33秒〉」的那一瞬間，周圍的汽車喇叭聲、還有鄰居的聲音等等，一下子突然都聽得好清楚。我這才意識到，原來是這個意思。人經常被自以為有用的信息所束縛，有時反而聽不見真正重要的東西。

大友 電腦只包含有用的內容，但人不是這樣的啊。當我們聆聽音樂的時候，以爲自己只聽到旋律、節奏或者我們認爲是音樂的部分，但實際上並不是這樣。比如歌手唱歌的時候，我們會聽到換氣呼吸的聲音。看似好像沒有在聽，但其實都聽進去了。這些鼻息聲如今可以透過電腦全部刪除，但如果把呼吸聲全部拿掉的話，聽起來就像是截然不同的音樂了。明明呼吸聲本來與旋律應該是無關的。

也就是說，儘管人們好像沒在聽，其實所有的聲音都在無意識間聽了進去，是集結所有的體驗。就像鋼琴，也不只是聽見彈出來的旋律，還有許多機械聲、腳踩踏板聲等等各種聲音，這些也都是noise。如果把這些noise都仔細清除掉，聽起來就不是鋼琴而像是合成樂器的聲音。

安藤 你雖然擅長噪音音樂與自由爵士，但也開始嘗試創作歌曲了。在日本，專注於一種表演形式、類似職人精神的藝術家，似乎比多元嘗試更受到推崇。但大友先生還是決定要創作歌曲吧？

大友 沒辦法，因爲我真的很想做呀。

安藤 二〇〇二年，你邀請戶川純[21]擔任客座主唱，而二〇〇七年的《Invisible Songs》專輯中，也特別邀請到 Sachiko M 一起合作。我非常喜歡這張專輯，而 Invisible 這個標題的意思是「看不見的事物」或「沒意識到的事物」，對吧？我認爲這個單字是否與你研究做影視配樂的山下毅雄[22]，並重新演繹爲爵士樂也有關聯呢？

大友 沒錯。當時我們的前輩團塊世代，都特別重視求新求變，但我對此有很強烈的反感。因爲如果只顧著追求新穎，這世界就只會剩下新東西，過去的一切就會消失，那我們成長期間曾經歷過的，又算什麼呢？我認爲世界要像地層一樣豐富。所有的事物都是有新有舊，既有新穎的事物，也有舊東西在經歷地殼變動後，看起來像是新的東西。我想做的就是這樣的事情。因此，當我回顧以往聽過的音

*5
*6

樂時，發現噪音音樂和歌曲是很重要的兩大主軸。

當然，所謂的歌曲不僅僅指唱歌，而是指類似唱歌與類似noise的音樂，這兩者之間的拉扯與對抗對我來說十分有趣。發行《Invisible Songs》這張專輯時，我正好特別這麼想，所以才會有了這樣的標題。另外，Sachiko M並沒有參與這張專輯，她是在翻唱山下毅雄的那張專輯[23]中，與我合作了最後一首歌。《Invisible Songs》那張專輯中參與的歌手是Kahimi Karie[24]。

安藤 隨著現代化的演變，例如黑膠唱片變成了CD。人類的聽覺範圍是二十赫茲到兩萬赫茲之間，CD會將這個範圍外的聲音全都刪除。這麼做雖然已成主流，但沒有noise的確讓人感到空虛。這就有人認為有noise的感覺才好。這就跟做陶一樣，如果我跟專業的原料商叫陶土，送來的就會是很乾淨、沒有雜質的黏土。因為如果沒有noise，就會感到好像少了點什麼，例如我混一點山上的泥土進去，燒出來就會出現一種稱為「鐵粉」的黑色斑點。若是大量生產的工業製品，就會變成有瑕疵的次等貨，不過有時候，這種瑕疵也有可能成為一件作品的特色，價值反而會提升。陶器的世界由於已有數萬年的歷史，等級制度已然形成。我剛開始做陶的時候，一般普遍認為，轆轤應該用腳踢而不是電動，在燒成方式上，用柴燒窯最上等，可以簡單控制溫度，燒得漂亮的電窯根本就是邪魔歪道。但我認為，能同時控制有無noise的環境來進行製作是最好的。無論藝術或音樂，總是在爭取自我的表現，但我想把那些都排除，僅以微小的差異來表現自己即可。你曾說，與Sachiko M合作的理由是「被那種有如低語般輕柔，卻又有力的聲音所吸引」，我想電窯也很接近這樣的感覺。雖然沒有noise，但是透過控制它並融入一些其他的元素，這麼做反而效果更好吧。

大友 我不知道以男性、女性來分類是否恰當，但

大致上來說，男性音樂家多半傾向於想控制全場，用自己的音樂包圍整個會場，不希望外界的noise進入。但是SACHIKO M這位女性藝術家，卻完全不會排外。她會在演奏的場所中，決定自己要做什麼，並且不拒絕來自外部的影響，甚至能接受所有的noise，繼續創造出音樂。這是她讓我最感興趣的部分。我對誕生於西方的表演廳的態度也是這樣。在不會有場所以外的聲音進入的狀態，同時保證音樂呈現的前提下，嘗試讓noise進入表演廳裡，我這種做法已經行之有年。近年來，漸漸有些音樂人也開始嘗試這麼做，不把音樂局限在特定的範圍內。感覺是違背了二十世紀定下的規則後，反而有新的音樂正在誕生呢。

安藤 分類的壁壘正在消失，過去的音樂史與經驗，已經無法完全涵蓋現狀。

大友 比如當我們談論爵士樂時，總是會提到「先有艾靈頓公爵」※25、「後來出現了邁爾士·戴維斯」※26，是很有趣的進化論，但這就像在說「有豐臣秀吉和德川家康」差不多的意思，事實上當時還有從事農業、漁業、做陶的話還有蓋窯場的人們，但這些人卻完全沒有被提及吧？在爵士樂方面，我也想關注一些過去不曾被提起的。如今，終於可以開始從不同的角度去看事情了。我認為這也與震災的經歷有關，迫使我們不得不這樣做。

※編注21 戶川純，日本創作女歌手、音樂家、演員，日本前衛音樂先驅。

※編注22 山下毅雄，一九三〇─二〇〇五年，日本作曲家、編曲家，生涯創作過七千首以上的樂曲。

※編注23 大友良英於一九九九年發行的專輯《斬殺山下毅雄Yoshihide Ootomo Plays the Music of Takeo Yamashita》，重新演繹了十六首山下毅雄的配樂，並加了一首致敬的創作。

※編注24 Kahimi Karie，栃木縣宇都宮市出身的日本女歌手。

※譯注25 艾靈頓公爵（Edward Kennedy Ellington）一八九九─一九七四年，美國爵士樂大師，作曲家、鋼琴家。

※譯注26 邁爾士·戴維斯（Miles Dewey Davis III）一九二六─一九九一年，美國爵士樂演奏家、小號手、作曲家、指揮家，多次改變了爵士樂的生態，是爵士樂史上的重要人物。

我們這一代的使命

安藤 我們再拉回到歌曲的話題吧，如今想想，坂本九的〈昂首向前走〉也算是爵士樂吧。由永六輔填詞、中村八大作曲，雖然編曲是爵士風格，但讓它顯得非常日本化。你後來還研究了山下毅雄吧。

大友 其實不只是我，很多人都關注過山下先生，但第一個研究他的音源的確實是我。

安藤 山下毅雄是做動畫和電視劇配樂的，但他的音樂裡有很多爵士與拉丁樂的元素，非常有趣呢。

大友 像是邦戈鼓聲一直響著時，西塔琴就「咻」的一聲加進來，真的很亂來啊。像《刑警七人》、《大岡越前》、《魯邦三世》的主題曲。特別是《機械巨神》的配樂，雖然是一九六七年的錄音，但卻是自由爵士樂。這可是日本自由爵士樂的第一個錄音啊。

安藤 你甚至還發行《斬殺山下毅雄》這張專輯吧。

大友 是的，整張專輯收錄的都是山下先生的作品，由我全部重新錄製。這是在一九九九年吧。當時，我還去見過他本人呢。山下先生看起來就像詹姆斯‧布朗[27]一樣，穿著白色西裝，身上很多金色飾品，戴著墨鏡，行頭很不得了。那是我第一次也是最後一次見到他。

安藤 我居住的美濃這個地方，安土桃山時代，在茶人古田織部[28]的指導下，因為製作茶具而曾風靡一時。然而織部觸怒了德川家第三代的秀忠，因而被抄家了。在那之後，為了作為產地繼續存活，美濃只能大量製作廉價的陶製食器。但我非常喜歡這樣的生活雜物，現在正在挖掘尋找它們。像這樣的東西不會出現在教科書上。你發掘的山下毅雄也可能是這樣的情況。山下先生如果身為爵士樂手無法謀生，因此在製作影視配樂的同時，把自己真正想做的爵士樂元素一點一滴放進去。藝術家常被認為為了生計而做的工作是不純粹的，然而他們仍然可以在這樣的工作中放入自己的創作。我認為這些都該

要重新評價並傳承給後代。我認爲這應該是被團塊世代壓垮的我們這代人所肩負的使命吧。

大友 我不知道山下毅雄先生是否把爵士樂當作自己的音樂主軸，但當時的音樂家都有一種藝術信仰，例如貝多芬與巴哈的音樂是很崇高的，但山下毅雄的影視配樂就不被看在眼裡。當然，藝術大學也不會有課程教授山下毅雄的音樂，六〇年代的爵士樂手某種層面上也瞧不起影視配樂。他也許認爲爵士樂才是自己的主軸，但在我看來，在影視配樂上更能凸顯他的個性。對我來說，他做的配樂才是玩眞的，那些本來是爲了工作而完成的作品之中，顯露了他的眞本事。所以，我認爲喜歡看電視並聽著配樂長大的我，眞的非常幸運。

安藤 十九世紀的封建社會在二十世紀瓦解，每個人都開始競相表現自己。到了二十一世紀已經成爲理所當然的事情，但到現在可能有越來越多的人厭倦了自我表達。

大友 是的。我已經厭倦了表現自我，而且覺得不知道我也沒差。該怎麼說呢，我認爲即使不刻意表現自己，眞正的自己還是會出現。比起力求自我表現，我更喜歡像個職人般的製作東西吧。

安藤 養老孟司說過，其實人並沒有所謂的個性，如果個性眞的存在，就像是師父和弟子的關係一樣。他的意思是說，弟子看著師父的背影拚命追趕。這麼做的話可以模仿到百分之九十九，然而，無論如何也無法模仿的那個百分之一，就是那位弟子的個性。譬如說，當我們把水倒入杯子時，到了一個臨界點水便會溢出。我想個性或許也是這樣吧。如果杯子越大，雖然會需要花費更多的時間，但最終溢出的分量也會更多吧。所以我們這個世代，才會花了那麼長的時間。

大友 我懂了，原來你是這個意思。你說得沒錯，上個世代對於我們這代人來說的確是沉重負擔，所以年輕時無法出頭的人也很多吧。但也正因爲如

此，我們才能夠一直堅持到現在，非常頑強。

※譯注27 詹姆斯・布朗（James Brown），一九三三—二〇〇六年，美國著名的靈魂樂歌手、詞曲作家和音樂家，被稱為「靈魂樂教父」，曾獲得多次葛萊美獎。

※譯注28 古田織部，日本戰國到江戶時代初期的武將、大名、茶人和藝術家。他所製作的茶陶造型優美、質地細膩，被認為是日本陶藝史上的巨匠，對日本茶陶發展具有深遠影響。

*1 高柳昌行——一九三二—一九九一年，自由爵士樂吉他手。

*2 即興演奏——自由即興演奏。

*3 「壽限無壽限無」——《壽限無Vol.1&2》，山下洋輔，一九八一年。

*4 《百葉箱商店街和輻射計：大友良英的noise言論》——大友良英等人著，青土社，二〇一二年。

*5 Sachiko M——即興演奏家、作曲家。以使用測試用的信號音（sine wave，正弦波）製作的電子音樂而受到關注。

*6 影視配樂——指在電視劇或電影等背景中出現的音樂。

173 ｜ 172

noise 講義——寫在與大友良英先生的對談之後

就像一個孩子渴望成爲足球運動員一樣，我年輕時的夢想是成爲一名音樂家。儘管當我意識到自己沒有才華時就放棄了，然而驀然回首，我想自己一直都是從音樂出發去思考藝術的。儘管音樂與藝術不同，它會消逝在空氣中，不是一個存在的「物體」，但在創意的部分，我認爲也許有些地方是相關聯的。由於音樂就在身邊，我們通常以感性去理解它而難以意識到，然而當我們能認識音樂與藝術之間的關聯時，就能對兩者有更深刻的理解。

我想和大友良英先生好好聊一次的原因是，他和我同樣是在上一個世代之後，在縫隙中尋找「我的歸屬在何處」的同輩中人，還有就是他對音樂的看法非常多元。他採集人們不太注意的聲音，與我打算尋找工藝與藝術之間的縫隙進行創作，兩者之間彷彿有相似之處。在彼此確認並尋找共通點的路上，我希望透過這次對談，能更深入理解音樂和藝術。

「想要關注那些沒有被討論到的事物」，大友良英想要傳達的訊息非常清晰，他將靈感的源頭放在市井百姓和被遺忘的事物當中。作爲出生於昭和三

○年代的我們所擔負的責任，不是要從許多前輩的卓越成就中尋找靈感，而是要從被忽略的事物中仔細挑選真正的寶藏，並將其傳遞給下一代。在大友良英的音樂中，我感受到了他從「上一代認為是為工作所做，但卻從中顯露了真本事」當中發現的新意，並以自己的表達方式傳達，讓人感受到他對音樂的熱愛。如果從陶器的角度來說，就是這不是鑑賞工藝，而是受到古老陶製生活用品以及前衛陶藝家的啟發，而開始製作的器皿，這是讓我非常有共鳴的一段談話。

　大友良英的 noise 理論是最接近藝術、也是最能代表當代的一段話。八○年代初期，錄音的媒介從黑膠唱片改為 CD，這不僅是音樂的內容，還包括人類與媒體之間，也加入了其他的元素。大友良英所定義的 noise 是指「對必要訊息造成干擾的聲音」，它不是要聽眾聆聽自己想說什麼，而是讓他們困惑「什麼才是必要的訊息（聲音）」。所謂存在著人「好像沒有聽到，但實際上卻正在聽著」的聲音，在數位化之後變得更加明顯。這可以用藝術的用語來替換為「好像看不見，但實際上卻正在看著」，很接近當代藝術的本質。我想 noise 提出的疑問不是我們因為數位化失去了什麼，而是我們察覺到了什麼。

　如果套用在工藝上，我總是將平常在陶器上被視為 noise 的歪斜或針孔

等雜質，讓它們不經意的成爲表現的一部分。如果是優秀的作品或者大量生產的工業製品，就會把 noise 當成干擾並且去除掉，但我會嘗試在其中找出新的表現方式。這點和欣賞陶藝的樸拙與粗糙之美一樣，正如他對於把 noise 誇大成易懂的噪音音樂感到不自在，我對陶藝也有相同的感受。無論是八〇年代興起，極爲誇張的表現主義式陶藝，或是爲了反數位化而傾向自然化的柴燒窯所形成的根深蒂固的人氣等，我之所以兩者都無法接受的原因是，它們都過於依賴已經價值化、或者說僵化的 noise 了。大友良英說，人們對於什麼是 noise 的定義會隨時代而改變，這告訴我們每個時代都會有被拋棄或忽視的東西，而藝術家的工作，就是要拾起這些東西並發揮創意。

我曾聽過深受大友良英尊敬的高柳昌行的現場表演，記憶中他的演奏有著大量的停頓和空白，在聲音和 noise 之間刻畫出微妙而纖細的界線。如果不去刻意強調 noise、透過減法模糊那條界線是一種理想，我認爲我們目前的掙扎是爲了努力達到這一點。下次碰面時，我想和大友就這個問題再痛快聊一場。

＆　皆川　明

共鳴的
製造

越不拿手的事情越不會膩

皆川 明

時裝設計師，一九六七年生於東京。
一九九五年成立了品牌「minä」（二〇〇三
年起更名為 minä perhonen）。他的設計
不僅限於服裝，同時也活躍於室內設計和
陶瓷等領域，持續致力於打造不退流行的
設計。他在安藤雅信的百草藝廊舉辦名為
「製造的再生」的展覽，從二〇一一年開
始持續至今。

安藤　和皆川先生往來已經邁入第九個年頭，從
二〇一〇年開始，定期在百草藝廊舉辦「minä
perhonen展」，一直持續到現在。二〇一一年在金
澤21世紀美術館，身為策畫人之一的我還曾經邀請
你參與「生活工藝計畫」展。*1 我們提出的生活工藝，
在當時普遍來說還不太為人所知，但要說起它的開
端，我想應該是九〇年代吧。是對於八〇年代狂熱
的泡沫經濟的反動，當時無論做什麼都能賣得出
去。對於你來說，八〇年代應該正值青春。當時好
像第一次去了法國，雖然與工藝略有不同，但是我
想透過了解皆川先生的創作根源，來探究我們的想
法在哪些方面是共通的、哪些方面是不同的。

皆川　我在十多歲時對於製作東西幾乎沒有興趣，
雖然喜歡畫畫，但也沒有想要受到別人的認同。

安藤　如今你是一位如此活躍的設計師，可是在高

中以前對製作東西毫無興趣嗎？

皆川　如果問我是否討厭製作東西，那倒不至於，可以說算是喜歡。

安藤　你高中時有看過藝術和工藝相關的展覽嗎？

皆川　沒有耶，當時我是田徑隊的選手，整天都在練習。

安藤　我聽說你的祖父母當時經營一家進口家具店，歐洲文化的影響也許是從那裡開始的？

皆川　我覺得是當我高中停止練田徑以後，才意識到原來自己對這方面是有興趣的。

安藤　是對家具的興趣嗎？

皆川　因為祖父母進口的是北歐家具，所以比較像是對北歐的好奇心吧。

安藤　我在加拿大多倫多一家叫「Mjolk」的店，定期會舉辦個展，那裡的老闆跟我說，他到北歐採購時，注意到當地的工作室等地總是擺放著日本的手工藝品，因此才對日本工藝產生興趣。此外，二○一七年是芬蘭獨立一百週年，相關的紀念展在日本巡迴展出。我在展覽上看到，會場掛著卡伊‧法蘭克※1的標語：「打破晚餐餐具組吧」，意思是要解構傳統晚餐餐具組合的概念，由於當時的我們也對既有工藝產生疑問而開始創作，所以感到很有共鳴。

皆川　日本和北歐的製作方式有許多共通點，如使用竹子、木材，使用上要簡約不浪費。但我對設計產生興趣，是在高中畢業十八歲那時去了巴黎，因為幫忙辦時裝秀才開始的。

安藤　皆川先生在八○年代看到的巴黎時尚界是怎麼樣的呢？

皆川　當時川久保玲（Comme des Garçons）已經崛起，算是已經蛻變為新價值的時期了。

安藤　是巴黎時裝秀也開始轉變的那段時期嗎？

皆川　對，比如說薇薇安‧魏斯伍德（Vivienne Westwood）等設計師，當時正逢把過去的價值觀摧毀，創造新時代的階段。

安藤　你當時一定非常興奮吧。

皆川　確實很興奮，但比起那些，對我來說衝擊更大的是，當時我在巴黎的一家洋服修改店打工，發現自己根本不懂得如何使用針線。這才是我開始從事時裝設計的契機。我覺得把自己不擅長的事從開始，轉化成一生的事業，比從事本來就拿手的工作會更有意思。因為那些越是學不會、做不好的事情，通常可以做得更長久而不會膩。我認為越是想知道自己能吸收到什麼程度就越會產生濃厚的興趣。之後我回到日本，便進入文化服裝學院的夜間部上課，同時也進入一家製衣廠半工半讀。當時大約是十九歲。

安藤　那就是西元一九八六年，日本的泡沫經濟剛要起步的時候。

皆川　我創立「minä perhonen」（當時是「minä」）是二十七歲，一九九五年的時候，泡沫經濟已經完全破滅了。

安藤　你創立自我品牌的動機是什麼呢？

皆川　那真是一個偶然。在製衣廠的工作之後，我去了訂製工坊負責假縫※2，然後因為一些機緣，在一家從原料開發到服裝製作都一手包辦的公司「PJC KAZUKO ONISHI」，學到了蕾絲與布料的製作技巧。由於我在製衣廠學會了裁縫、在訂製工坊學了打版、在「PJC」學到布料與服裝製作，等於具備了從頭到尾自己設計與製作服裝的能力。於是才決定自創品牌。

安藤　但在高中前並不認為自己擁有創作的天賦？

皆川　是的，但當時的「PJC」，即使只做基本款的襯衫與打褶裙，也可以讓品牌立足了。所以我想自己只要能設計出日常的衣著而不是顯眼的服裝，就足夠了。起初只有三種設計，我做了襯衫、洋裝和裙子的版型，接著就開始製作紙型。那時我想如果從布料就由自己操刀，便能展現特色，這樣即使是做日常的穿著，也是行得通吧。

安藤　如果那時還是泡沫經濟期，也許就不會考慮做日常衣著了吧。因為那是個只要稍微有點特色，衣服就能高價賣出的時代。但如果是日常穿著，當然就得要降低售價，為什麼明知如此，還是要設計日常衣著呢？

皆川　也許是因為我的性格有些倔強吧。也不是刻意要唱反調，但我認為「好像還沒有人從材料開始設計，並且做成日常便服，所以我來試試吧」，就是想要走在主流的另一端。

安藤　我剛開始製作器皿時，也是因為感到市面上沒有手工製作、用於日常的簡單餐具，所以才開始的。應該可說是看到市場上有一個很大的空缺吧，覺得說不定是座寶山呢。

皆川　我覺得與其說是寶山，其實只是認為如果我能在那裡有自己的位置，就不需要跟別人競爭，同時又能長長久久做下去。

安藤　不過從業界的角度來看，誰都不碰的事情通

常是有許多負面的因素吧。雖說從布料就開始自己設計，但對一般人而言，看起來是沒什麼搞頭吧？

皆川　我認為是這樣沒錯。所以在這個層面上來說，剛開始的那兩年，我們得不到什麼認同。

安藤　即便如此還能持續下去的動力是什麼呢？

皆川　我認為只靠服裝的設計剪裁來表達自我，對我來說是有難度的。因此，如果要能持續，就要設計「特別的日常服裝」。所謂特別的日常服飾，至今仍然是我們品牌的理念，若不是有這樣的想法，就無法持續下來了。比起創新的設計，我們更在乎的是自己能做什麼。因此才會從材料開始製作。那時覺得儘管不確定我們是不是能佔有一席之地，但還是想要試試看。

※譯注1　卡伊‧法蘭克（Kaj Franck），一九一一─一九八九年，芬蘭設計之父，透過日用品的設計推動餐具現代化，對生活方式帶來巨大影響。

※編注2　訂製服在正式裁剪布料前，會先打版試做，用較疏的縫線方式暫時縫合布料裁片。

不浪費的設計

安藤 泡沫經濟崩潰後，各行各業的人們都抱持著自己的問題，並思考自己能做點什麼吧。對於皆川先生來說，就是一半抱持著「為什麼這裡沒人做」的疑問，另一半是「如果在這裡也許可以生存」這樣的預感吧！

皆川 是的，可以說是十比十。

安藤 十比十?!

皆川 不是一半一半的感覺喔。因為是抱著對於沒有人做過，所以絕對可以找到意義的百分之百確信，以及只有這麼做事情才會成的百分之百確信，以及只有這麼做事情才會成的百分之百確信，可說是兩者互為表裡吧。兩個理由都是屬於百分之百理由的感覺。會想從布料開始製作服裝，也是因為我在時尚業中看到了空隙。還有像是把辛苦製作出來的商品降價出售，或者設計發表了就不能重複使用的規則等等，我覺得這些做法都是在浪費設計

的能量啊。在此同時，如果能用不同的方式使用資源，絕對比較能夠永續。

安藤 有沒有身邊的人對你說「這麼做只會讓自己陷入困境」之類的話？

皆川 對啊，最常聽到的就是「等到原創的設計點子用完了，你要怎麼辦？」的質疑。

安藤 雖然會擔心創意枯竭的問題，但只要推出新作品，就能一直吸引人們的興趣，還可以提高價格和定位吧。

皆川 但是，如果觀察其他產業，世界上其實有很多長期都是相同設計，但屹立不搖的產品啊。我覺得這是只存在於時尚圈的誤解。是對於時尚的價值就是會在短期內暴跌的錯覺嗎？又或者這種一廂情願才能引發推出新作的動力呢？

安藤 這是時尚產業特有的情況嗎？

皆川 現今可說適用於各種領域了吧？。但時尚應該是其中最具代表性的。從幾個月後就會變成半價銷

售來看，就是連貨幣的價值都很輕易就減半了。這樣的事情並不常在其他產業看見吧。

安藤　minä perhonen進入海外市場時，是皆川先生幾歲的時候？

皆川　是在我成立品牌的九年以後。因為是一九九五年成立的，所以大約是二〇〇四年左右吧，當時我三十七歲。開始在國際時裝秀上發表時，前兩、三年一直被要求「做更性感一點的衣服」。但是，這也真的給了我啟發。我意識到如果我們繼續製作屬於我們自己的衣服，就不會跟別人混淆，也不必與它們競爭。會來跟我們下訂單的採購，知道在其他地方找不到同樣風格的服裝。如果當初我們接受建議設計出性感服飾，也許就必須與歐美品牌競爭了。然而在歐美，因為黑色佔有率最高，因此我們的服裝是絕對打不進它們市場的。但如果繼續維持自己的風格，就還可以分到小小一杯羹，並且能做自己想要做的事。就這樣在不知不覺當中定調了下來。

安藤　我認為生活工藝的另一個特點是，創作者在正面的意義上沒有立志要出人頭地。皆川先生也是這樣嗎？

皆川　我也沒有什麼出人頭地的想法耶。走到國際的主要原因，是為了可以確實與採購進行對話。由於minä perhonen在歐美還不太出名，因此必須思考如何對不認識我們的人介紹這個品牌，以及他們喜歡我們的什麼地方，對哪些材料感興趣，感覺就像去學習。

安藤　想當然的是，日本採購和歐美採購喜歡的風格不同吧。你曾經根據歐美的喜好進行調整嗎？

皆川　我不會這樣做呢。歐美與日本最大的差別是，來下單的不是百貨商場之類的而是選品店的老闆自己來採購。由於選擇的標準是基於個人喜好和主觀，所以我們只要做自己就好，等待那些喜歡我們設計的人上門。

安藤 在歐美地區，有連布料都自己製作的服飾品牌嗎？

皆川 我不是很清楚。如果是工作室規格的，我想會有內部的設計師來繪製圖案吧。不過我認為時下的品牌創意總監大多是指示方向，設計已經是不需要親自動手的形式了吧。

安藤 皆川先生不會考慮也跟進嗎？

皆川 不會耶。因為我喜歡親自動手畫圖。雖然我追求的並非是品牌的規模，而是人生想做的志業，但如果這樣能維持公司員工的生計，我便會繼續。我覺得沒有必要把品牌擴大到必須放棄自己想做的事的那種程度。

安藤 剛才你提到「特別的日常服裝」，具體指的是什麼？

皆川 這只是一個簡單的概念，就是「如果連每天的例行公事中都能保持心情愉快，就是一個幸福的人生」。使用好材料來製作衣服，以結果來看，就算價格因此比較貴，但只要這件衣服能讓人穿得很久、而且每次穿都很高興，那麼就不只是價格，包括價值都能提升。如果同樣是百萬售價的衣服，一件一輩子只穿一次，另一件可以天天穿，那麼後者所參與過的人生，就會令它產生更大的價值。所以我想要製作最好的日常服裝。如果我們可以做出能穿很久、而且穿很多次的衣服，那麼將更容易為生活帶來更多喜悅。即使售價比較貴，但這樣的衣服對購買者來說不會貶值，所以我認為值得一試。只要對購買的人來說是有價值的，不管價格如何，商業模式也能成立。

安藤 我們製作的器皿也是為了特別的日常而存在。而且，應該不會成為主流。皆川先生，你也不太在意大眾的看法嗎？

皆川 我倒是覺得，少數派的數量其實比想像中多呢。相對於幾十億的人口來說，十萬人可能看起來很少，但對於我們來說，十萬這個數字已經很多了。

安藤　十萬人的話，約佔日本人口的百分之零點一，一千人裡面只有一個人，就像是在就讀的國中裡，連一個朋友也沒有的感覺。

皆川　一千人中只有一個人，這意味著是不太可能相遇的存在吧。所以，我認爲我們可以做自己喜歡的東西就好了。就算不在什麼都要分析數據的市場裡做東西，如果能讓一千人或一萬人中至少有一個人產生共鳴，那麼在做的事情就可以成立了。我們認爲這樣的做法很好而持續至今。

安藤　但這樣做要花費很長時間才能讓人知道吧？

皆川　因爲讓顧客看到的頻率不高，所以一開始賣得不好是理所當然的。但是，只要有一次見面的機會，我相信就能傳達我們的理念，因爲見過面的人會把這份感覺傳達給其他人，這樣就容易建立聯繫。所以我希望 minä perhonen 能夠經營至少一百年。因爲我們的產品理念需要時間成熟。現在還在嘗試錯誤的時期，我想，要成爲一個概念還需要花一些時間吧。

安藤　你們的理念現在實現了多少？

皆川　大約兩成吧。經過了二十二年，所以是兩成，品牌確實是需要一百年來完成的吧。

安藤　那麼接下來的八成要怎麼做呢？

皆川　希望我們的方式能夠漸漸被時尚產業所理解。然後，我們希望能夠延伸到更廣泛的領域，例如可以連結到生活中的各種物品，以及旅館服務等方面就好了。

與生活工藝的接點

安藤　皆川先生第一次聽到「生活工藝」這個詞語是什麼時候？

皆川　我想是從安藤先生這裡聽到的，應該是在我們相識的二〇一〇年左右吧？我一直在思考民藝和生活工藝之間的區別，但我認爲生活工藝不是一種

風格，而是一個原本就存在的概念，只是我們現在注意到了它而已。

安藤　確實，它不是風格，而是概念。所以我們並沒有認爲正在做什麼新的嘗試。

皆川　是的。在安藤先生提出生活工藝這個名稱之前和之後，這個概念其實都相同、沒有改變。

安藤　在九〇年代，當社會發生巨大變化並面臨許多問題時，我們開始透過創作和表達來解決這些問題，這就是我們所謂的生活工藝。與民藝運動不同的是，民藝運動有一個領袖柳宗悅，其他創作者都融入了他的思想，但我們始終是獨立的，每個創作者都透過作品表達了對社會的想法與期望。當然，沒有所謂的形式，看起來也紛亂不一致，但在根本上擁有一個共通意識。我想把這種意識概念化，但它還沒有成形。

皆川　我認爲民藝是針對創作出來的作品建立分類框架的概念。從觀看事物的角度來看，它雖然是一種思想，但更偏重於物品本身。生活工藝則是一個思考物品如何與人的生活相關的概念。民藝強調的是製作過程和製作者的心態，而生活工藝則包含了如何使用它們吧。

安藤　它涉及到「人的生活」如何發生關聯的問題。生活工藝的創作者所製造的餐具，大多數是沒有裝飾的，與已經有固定裝飾形態的晚餐食器不同。將它們用於西餐就成爲西式餐具，用於日本料理就成爲日式餐具，當人的身體也參與其中時，使用的方式沒有任何限制。我們最終保留了可以讓使用者參與的空間。

皆川　生活工藝不僅僅是物質，也包括如何處理和使用它們，這意味著民藝也可以包含在生活工藝中。並沒有所謂的高下之分。

安藤　這樣一來，生活工藝是否是一種「意識」呢？

皆川　我認爲是一種意識。如果不以意識或概念的角度來看待，就會一直被形式所束縛，例如「生活工

藝和民藝的差別是什麼？」這樣的疑問便無法解決。

安藤 如果只談論物質上的造型美感、製作過程和材料的優劣，就不是所謂的生活工藝。任何人都可以做出相同形式與感覺的東西，但如果沒有考慮到提供給使用者運用上的空間，就會變成似是而非的作品。我認為這一點與當代藝術非常接近。當代藝術不會一直追求要做到完美，會留下讓觀者想像與體會的空間。借用藝術家村上隆的說法，就是「無法控制」（uncontrol）的部分，可以讓觀者將自身情感帶入。

包含思考的創作行為

安藤 你在設計時，有考慮到留白嗎？

皆川 例如說，我畫花在被風吹拂時，看起來像是在畫花，但實際上畫的是風。有時候，是借用花的形象來描繪風。或是如果覺得花朵枯萎的樣子很

美，就會想把它們描繪出來，傳遞那種美好的感覺。我之所以經常描繪花朵的圖案，就是因為想畫下這樣的瞬間。

安藤 描繪看不見的東西，以這個層面來看，你的織品其實是抽象畫呢。

皆川 我很少直接描繪花朵的美麗，花朵本身是否存在也不是很重要。我覺得我一直是透過現實中存在的物質來「描繪情境」。

安藤 我邀請皆川先生參加金沢21世紀美術館的「生活工藝計畫」展覽，那時雖然還不是那麼清楚，但我發現與過往時裝業的製作者有非常明顯的差異。我認為生活工藝也應該包含工業產品，但不是所有的工業製品，而是在「非常接近手工藝品的產品」與「非常接近產品的手工藝品」之間，應該存在著接點。你在做的事情，應該屬於前者，所以才邀請你參加。我認為對製造物品有所堅持，並願意花時間開始精心製作的世代已經出現了。後來我接觸到設

計、藝術、音樂、料理等不同領域的人，當我聽到他們的想法時，經常會產生「原來如此，還有這種角度跟看法啊」的感覺，讓我對於生活工藝有了更不同的看法。這是一種跨越行業的相互共鳴。通達一種藝術的人往往也能掌握其他領域的精髓。如果一個人精通於某個領域並真誠的思考，便可以與任何領域的人相互理解。我一直覺得與皆川先生的製作理念有許多共通之處，但這次以與民藝不同的方式關注生活工藝，讓我學習到新的觀點。

皆川　生活工藝是包含了思考的創造過程。我的工作也是如此，如果沒有想法，物質就不會產生，這點是人類最有趣、也是最令人深感興味之處。思考既不是物質也無法計量，最終卻會成為某種具體的東西被製造出來。如果從思考成形的角度來講，無論是時尚、工藝、室內設計或建築，都沒有分類的必要了啊。它們過去只是單純的以物理性的差異而被分門別類，實際上，即使這樣看似在不同領域，也可能存在著相同的思考方式。前陣子，我到俄勒岡州拜訪自然葡萄酒的生產者，他們使用的自然農法是讓自然和動物帶來的收穫與人類的勞動，毫不勉強地自然循環，是每個環節的幸福都能被好好照顧到的環境。我認為同樣的方式，在時裝界應該也可以實現。

安藤　那是指使用者和製造者之間，更加接近的意思嗎？

皆川　我想人們一直有一個誤解，就是在思考設計要讓人感到幸福時，以為只有透過物件才能產生。但是，在製造物品的過程中，例如工作本身以及完成的瞬間，應該也都有許多快樂。近來我認為，如何設計一個充滿喜悅的創造過程，與製作物件同等重要。物質只是滿足個人的享受，但在創造它的過程中，參與其中的人付出勞動時會產生多少喜悅呢？在沒有喜悅的工作環境中，就算有人能接受並還是感到快樂，但從喜悅的總量來看，這是微不足

道的。我希望大家可以在製作過程中感到快樂，並因此使人生更加豐足。因此，我認為從現在開始，我們也必須關注如何讓製造者也能夠快樂。

＊1 生活工藝計畫──金澤市於二〇一〇年邀請玻璃藝術家辻和美擔任創意總監發起的「思考如何透過物件讓生活更美好計畫」。在金澤21世紀美術館舉辦了三次展覽和出版刊物，並發展成為期間限定的實體店舖（二〇一二年至二〇一五年）。

重拾喜悅——寫在與皆川明先生的對談之後

我記得二〇〇九年在岩手縣的山裡見到了皆川明，並就延續百年品牌的想法追問了他許多問題。他給了許多與預料中完全相反，甚至是我過去想都沒想過的解答，讓我懾服於他的真材實料。那天晚上，我們喝著蘇格蘭威士忌，更進一步深談了許多議題。後來，我們在百草藝廊重逢時一拍即合，我邀請他策畫「minä perhonen＋百草藝廊」的定期展，使我們的理念得以成形。從那時起，盡可能讓時裝與織品接近手工製品的皆川先生，跟盡可能把手工製品朝工業產品品靠近的妻子明子與我，在享受彼此既遠又近的距離的同時，每一年半就會合作一次。他把這活動命名為「製造的再生」。

活動的基本理念，來自於近江商人常講的「三方共好」。近江是一個富商大賈輩出之地，那裡的商人做生意的理念是：「對賣家好，對買家好，對地方好。」我們第一次在百草藝廊碰面時，我把這件事告訴皆川先生，結果他回答：「我知道。但我想做的是再加上製造者，變成四方共好」。它從「製造（產地）、傳達（賣方）、使用（買方）、貢獻（社會）」的四面循環開

始，時而向左、時而往右不斷再生。

在這次採訪中，皆川先生說他正在努力拓展設計的概念：「近來我認為，如何設計一個充滿喜悅的創造過程，與製作物件同等重要。」在四方共好的過程中，每一個環節都需要加以設計，在此同時，就連每一個階段參與的每一個人，他們是否快樂，也需要設計。在二十世紀，人口不斷增加，所有產業都把重心放在「製造和銷售」，但到了二十一世紀，日本人口持續在下降，比重已逐漸轉向「使用和貢獻於社會」的方向。只要製造了就能賣出去的時代已結束，如今，東西要做得好才賣得掉已是理所當然，生產與消費的過程經由使用者的支持喜愛，能以何種方式回饋社會，這樣的追求已開始成形。各種思考激發出的回饋方式包括了製作時是否能爲產品的未來想得更長遠、使用者不只滿足於消費，還會思考這次消費是否對社會造成負擔，另外還包括使用者透過購買來支持用心生產的製作者之餘，是否同時讓生產者因而得到快樂等等。

與日本每年廢棄的十億件新衣相比，手工製作的產品數量相當少，看似沒有必要考慮資源和環境等社會問題，然而這並非僅是產量的問題，製作者的態度決定如何創造出人們的幸福，卽使是手工製作也須面對這個問題。以陶器來說，由於需求減少導致產地衰退蕭條，連帶影響到原料與製作工具的

供給，連職人與創作者生產製作的喜悅也被剝奪。設計一種四方共好的體制，勢必將成爲今後相當重要的課題吧。

喜悅這個詞看似簡單，其實有非常廣泛的含義。我不會停止製造既有的產品，這樣才能讓使用者需要補貨時還能買到；如果咖啡杯的杯把壞了，我也接受重新燒製修繕的委託，只要使用者想繼續用，我便盡力回報這份心意。這些看似都是小事，但讓我慢慢體會一樣東西能被長久使用，不只是使用者，包括製作者也會感受到喜悅。四方共好，要讓大家都能找到喜悅，不只需要各種不同面相的思考，也很花時間，但我認爲能持續檢驗是否對每個環節都有好處，慢慢把影響範圍擴大就好。

最近，我與一位千禧世代的創作者聊到「四方共好」的想法，他說「我們是把『友善環境』也加入其中，朝『五方共好』的方向在行動」。了解到製作循環的重心再度轉移，我們的理念似乎橫跨了世代且更加深化，令我感到欣慰不已。

結語

我那群熱愛音樂的夥伴對我說：「安藤先生到現在還很中二耶。」那是因為我在做陶的時候，老是把音樂放得很大聲，在深夜與世隔絕的個人空間裡，興奮地沉浸在聽音樂、看書，或隨心所欲上網漫遊各種資訊，即使到了大白天，只要接觸到感興趣的話題，就會興高采烈地開始談天說地。的確，工作疲憊的三更半夜與下雨的禮拜天，都是屬於自己的時間，我非常享受深夜獨處的時光。說到中二病，就是人生第二次叛逆期，開始以冷眼看待社會的年紀。這本書是一個自得其樂、想法還很中二的創作者兼藝廊老闆，試著把六十多年來與舊有體制對抗，一路掙扎走來的想法記錄下來。

我選擇的幾位對談對象，似乎也都同時具備了中二病的熱情與冷靜。

他們的共同點在於，不曾跟隨泡沫經濟起舞，只專注於自己喜愛的事物，並持續堅持到現在，全都是意志力很堅強的創作者。如果用比喻來形容他們的話，坂田先生是那種讓人從小就非常憧憬，趁著家族聚會時想擠進他嬉皮風格的房間，討教好多事情的表哥。村上先生就像從電影《養子不教誰之過》※1裡跑出來挑釁的人物，同時也是我希望能彼此了解與認同的對手。至於大友

※譯注1 六○年代由美國影星詹姆士‧狄恩主演的經典名片，描述叛逆青少年抵抗家庭與教育體制所造成的衝突。

先生，我們倆彷彿在深夜帶著自己喜歡的唱片窩在小房間，進行了一場音樂迷的狂熱對話。皆川先生則像是住在隔壁鄰里的國中生，雖然我們參加的社團不一樣，但是在鎮上的書店裡認識並成為志同道合的朋友。這四位都是將不同的元素，各自帶入自己從事的領域，並且進行改革的先驅。我想向他們表達敬意與感謝之情。

打從我創辦百草藝廊，每一檔展覽必定親自撰寫文章，說明策展的意義。然而，感謝接下書籍設計委託的山口信博，讓我意識到單獨書寫一篇文章與集結成書的內容有如此大的差異。由於有共同的朋友，他知道我在創辦百草藝廊之前的困惑迷惘，幫我導正了內文方向。這感覺就如同在大海中苦苦掙扎快要滅頂時，有人告訴自己「這裡腳可以碰到地囉」，他讓我擴大了自己應有的視野，才得以完成整本書的書寫。

最後，這本書得到了同樣身為創作者，多年來伴我同行的木作藝術家三谷龍二、陶藝家內田鋼一，以及美術史學家土田真紀協助最後的審稿，我才終於能夠向前邁進。我還要感謝企劃這本書、三年多來包容我的模稜兩可、拿不定主意的自由編輯衣奈彩子，她一路的鞭策與激勵；還有河出書房新社的高野麻結子、攝影師鈴木靜華、山口設計事務所的宮卷麗、還有我們家裡的審校，噢，不，應該說是賢內助，我的妻子明子。

安藤雅信 Masanobu Ando ／ 陶作家

一九五七年　出生於岐阜縣多治見市一家陶瓷批發商人的家中。

一九六九年　自願參加市內的寫生大賽，在與大學生學長相識後，深受其畫作衝擊。

一九七〇年　進入中學後，雖然才剛要踏入成人的世界，但發生包括了披頭四樂團解散等事件，
　　　　　　六〇年代的文化浪潮結束，始終感覺自己是失落的一代。

一九七五年　開始搭便車旅行和露宿生涯。
　　　　　　受喜愛的雜誌《寶島》啟發，追隨嬉皮文化。
　　　　　　對咖啡文化覺醒，將自己的房間打造成爵士咖啡館，因此成為重考生。

一九七七年　進入武藏野美術大學雕塑系。
　　　　　　在藝術大學對於以西方學院派為基礎的授課，感到適應不良，
　　　　　　於是開始參加爵士社團的表演活動來逃避。

一九八一年　武藏野美術大學雕塑系畢業。

一九八二年　從小六開始擔任打擊樂隊的鼓手，大學畢業後持續擔任鼓手，最終發現自己沒有才華，
　　　　　　失去留在東京的意義，出於對日本美學的興趣，回到多治見學習一年的陶藝。

一九八三年　以《蜂巢》（雕塑・一九八二年作品）入選第七屆日本陶藝展前衛部門。
　　　　　　開始從事當代藝術家的活動。

一九八五年　參加岐阜現況展「戰後出生的藝術家們」立體部門（岐阜縣美術館）。

一九八六年　前往美國旅行，意識到自己是日本人。

　　在村松畫廊（東京・銀座）舉行了首次個展，開始了「結界」系列。

　　「MINO」展（多治見市文化會館）。

　　第一屆岐阜現代雕塑論壇（岐阜畜產中心）。

　　為了解日本文化，開始學習茶道。

一九八七年　「美濃的泥土和形體」展（名古屋・星丘三越）。

　　「今日造形・土與炎」展（岐阜縣美術館）。

　　在村松畫廊舉行個展。

　　日比谷城市大樓「谷間雕塑展」（東京・日比谷）。

一九八八年　tokiwa畫廊（東京・神田）舉辦個展。

一九八九年　為了尋找現代藝術的靈感，前往泰國、尼泊爾和印度待了八個月，患上痢疾後，在休養期間遇見了藏傳佛教。開始學習有關因果報應和緣起等藏傳佛教的基礎。

一九九〇年　為了在多見治全心投入陶器製作，建造雕塑用的窯。

一九九二年　結婚後繼續從事當代藝術家的活動，但開始意識到無法靠此維生。

一九九三年　一方面決定繼承家業，同時全心全意地投入創作活動。開始自己舉辦茶會、購買古董，也對器具的製作加以關注。

一九九四年　隨著妻子明子的廚藝越來越好，開始將興趣轉向能裝飾生活的日用陶器。

一九九五年　首次拜訪「古道具坂田」。

一九九八年　在Gallery Hand（岐阜・多治見）舉辦的第一次個展中展示陶器。

　　百草藝廊開幕。

二〇〇〇年 完成了代表作之一的荷蘭盤。
為了支持年輕陶器藝術家，成立了組織 studio MAVO。

二〇〇六年 在 Galerie WA2（東京・青山）舉辦的個展發表以器物為主的創作。
與三谷龍二、赤木明登和內田鋼一，共同嘗試創辦《生活工藝》雜誌，但未能成功。

二〇〇八年 策畫了「由土而生 art in mino '08」展。

二〇〇九年 「人澹如菊」個展（臺灣・臺北），開始接受來自海外的展覽邀請。

二〇一〇年 出版《百草藝廊 美與生活》，RUTLES 出版社。

二〇一一年 加入金澤市的「生活工藝計畫」，開始關注振興生活工藝。

二〇一三年 「Mjolk」個展（加拿大・多倫多）。
參加在巴黎的團體展為契機，對輸出日本文化產生了興趣。

二〇一四年 「TORTOISE」個展（美國・洛杉磯）。
在東京藝術學舍進行長達七小時的連續講座「不在教科書上的工藝史」。

二〇一五年 「茶家十職」個展（中國・北京），對中國茶文化的造詣更加深入。
在「大地藝術祭 越後妻有藝術三年展」的「產土之家」展示裝置藝術。
與其他五位生活工藝家合作舉辦「外觀展」，從巴黎的 MUJI 開始，接著到紐約（二〇一六）、米蘭（二〇一七）和舊金山（二〇一八）等海外，每年改變地點舉辦。

二〇一七年 在「陶藝↔當代藝術的關係是怎樣？把陶藝的脈絡也放進當代藝術的系譜」（KAIKAI KIKI Gallery）展覽中參展。

二〇一八年 在日本「越後妻有藝術三年展」的「產土之家」展出裝置藝術。
擔任李曙韻《中國茶的精髓——茶味的粗相》（角川書店）監修。

文章初次刊出列表

對談——大友良英 × 安藤雅信〈從小海女到 noise 的彼岸〉

（最初刊出標題〈音樂扮演的角色——從小海女到 noise 的彼岸〉）

二○一四年　九月　FUKUSHIMA in TAJIMI! 音樂節

對談——村上隆 × 安藤雅信〈當代藝術↕陶藝〉

（最初刊出標題〈戰後藝術史中的「生活工藝」的定位在何處？或者說村上是否贊同《工藝青花》雜誌主編菅野康晴所提出的『「生活工藝」是指三谷龍二、安藤雅信、赤木明登、內田鋼一等人』的說法，我認為一旦這樣說，「生活工藝」的命運也就終結了，但我還是想多談談這個問題〉）

二○一七年　八月　在 Kaikai Kiki 藝廊

在集結出書之前，文章進行了大量的補充和修改。

安藤雅信的創作之道

作者　　　安藤雅信
譯者　　　褚炫初
設計　　　mollychang.cagw.
特約主編　王筱玲
總編輯　　林明月

發行人　　江明玉
出版、發行　大鴻藝術股份有限公司　合作社出版
　　　　　臺北市103大同區南京西路62號15樓之6
　　　　　電話：（02）2559-0506　傳眞：（02）2559-0508
　　　　　E-mail：hcspress@gmail.com
總經銷　　高寶書版集團
　　　　　臺北市114內湖區洲子街88號3F
　　　　　電話：（02）2799-2788　傳眞：（02）2799-0909

2023年11月初版
定價450元

最新合作社出版書籍相關訊息與意見流通，請加入Facebook粉絲頁
臉書搜尋：合作社出版
如有缺頁、破損、裝訂錯誤等，請寄回本社更換，郵資由本社負擔。

CIP
安藤雅信的創作之道／安藤雅信 著；褚炫初 譯.
-- 初版. -- 臺北市：大鴻藝術股份有限公司合作社出版，2023.11，200面；15×21公分
ISBN 978-986-06824-2-7（平裝）
1.CST：安藤雅信 2.CST：陶瓷工藝 3.CST：藝術家 4.CST：日本
938.09931　　112017770

どっちつかずのものつくり